TUSCIA ELECTA '97

hopefulmonster

TUSCIA ELECTA '97
Percorsi di arte contemporanea nel Chianti

Chianti fiorentino e senese
11 Ottobre 1997 - 6 Gennaio 1998

Curatore
Fabio Cavallucci

Coordinatore generale
Sergio Bettini

Responsabile iniziative collaterali
Bona Baraldi

Amministrazione e organizzazione
Eventi srl (Direttore Gianni Pini)

Allestimento

Lea Bilanci *Coordinamento*
Lorenzo Bruni
Lapo Scotti
Tullio Del Bravo
Paolo Libralesso
Alfonso Amalfitano
Chiara Toti

Illuminotecnica
Guido Baroni
Lucilla Baroni

Coordinamento logistico
Annagrazia Farneschi

Relazioni Stampa
Nexus sas
Beatrice Benedetti (Eventi srl)

Segreteria
Antonella Rondinone
Paolo Libralesso
Simonetta Schiano

Progetti Didattici
Elisa Sardelli

Assicurazioni
Unipol - Agenzia del Chianti, San Casciano Val di Pesa

Trasporti
Eurosped - Prato

Comitato promotore
Armando Conforti *Sindaco del Comune di Barberino Val d'Elsa*
Massimo Bianciardi *Sindaco del Comune di Castellina in Chianti*
Simone Brogi *Sindaco del Comune di Castelnuovo Berardenga*
Paolo Saturnini *Sindaco del Comune di Greve in Chianti*
Paolo Morini *Sindaco del Comune di Gaiole in Chianti*
Maria Capezzuoli *Sindaco del Comune di Impruneta*
Raffaele Susini *Sindaco del Comune di Radda in Chianti*
Pietro Roselli *Sindaco del Comune di San Casciano Val di Pesa*
Oreste Torre *Sindaco del Comune di Tavarnelle Val di Pesa*

hanno aderito
Marialina Marcucci *Vicepresidente e Assessore alla Cultura, Spettacolo e Comunicazione della Regione Toscana*
Elisabetta Del Lungo *Assessore alla Cultura della Provincia di Firenze*
Mario Becattelli *Assessore alla Cultura della Provincia di Siena*
Marco Mayer *Presidente APT Firenze*
Carla Caselli *Presidente APT Siena*

Comitato Organizzatore

GREVE IN CHIANTI *COMUNE CAPOFILA*
Tiziano Allodoli *Assessore alla Cultura*
Pierangelo Bencistà *Assessore al Turismo*
Patricia Calzolari *Ufficio Cultura*
Veronica Ferruzzi *Ufficio Cultura*
Mariarosa Mazzoni *Segreteria del Sindaco*
Gianfranco Ermini *Ufficio Tecnico*
Chiara Masini *Ufficio Sviluppo Economico*
Aramis Gianni *Ufficio Sviluppo Economico*
Tiziana Grassi *Ufficio Sviluppo Economico*

COMUNE DI BARBERINO VAL D'ELSA
Sergio Marzocchi *Assessore alla Cultura*
Raffaella Braghieri *Responsabile Servizio Cultura*
Giuseppe di Prima *Collaboratore amm. Servizio Cultura*

COMUNE DI CASTELLINA IN CHIANTI
Marcello Tatini *Assessore alla Cultura*
Adriana Gori *Istruttore Amministrativo*
Geom. Daniele Sani *Ufficio Tecnico Lavori Pubblici*

COMUNE DI GAIOLE IN CHIANTI
Tania Nannoni *Vicesindaco e Assessore alla Cultura*
Patrizia Pacciani *Ufficio Cultura*

COMUNE DI IMPRUNETA
Giuliano Tarducci *Assessore alla Cultura*
Walter Morandi *Ufficio Cultura*

COMUNE DI RADDA IN CHIANTI
Luisa Zambon *Vicesindaco*

COMUNE DI SAN CASCIANO VAL DI PESA
Giuliano Ghelli *Consigliere delegato alle Arti Visive*
Cecilia Bordone *Ufficio Cultura*
Marzia Viciani *Segreteria del Sindaco*
Claudio Mastrodicasa *Ufficio Tecnico*
Giovanni Del Mastio *Ufficio Tecnico*
Gianni Pemoni *Ufficio Tecnico*

COMUNE DI TAVARNELLE VAL DI PESA
Marco Secci *Assessore alla Cultura*
Claudio Guarducci *Ufficio Cultura*
Gabriele Gentilini *Ufficio Cultura*

Consulente esterna per i Comuni di Radda in Chianti, Gaiole in Chianti e Castellina in Chianti Gioia Milani

Coordinamento iniziative "Architetture di Toscana" Alessandro Giovannini, Maria Paola Maresca, Donatella Salvestrini, Tina Parisi

ISBN 88-7757-079-2
© 1997 hopefulmonster editore, Torino
© per i testi gli autori
Printed in Italy

TUSCIA ELECTA '97

KAREL APPEL

STEFANO ARIENTI

JOSEPH BEUYS

SANDRO CHIA

SOL LEWITT

MARIO MERZ

MAURIZIO NANNUCCI

ANNE & PATRICK POIRIER

MAURO STACCIOLI

STUDIO AZZURRO

Catalogo
Hopefulmonster editore - Torino

Testi
Fabio Cavallucci
Lucrezia De Domizio Durini
Stefano Arienti
Luigi Di Corato
Moreno Orazi
Mario Merz
Maurizio Nannucci
Anne & Patrick Poirier
Mauro Staccioli
Studio Azzurro
Lorenzo Bruni

Traduzioni
Silvia Cappelli
Lucian Henry Comoy
Nancy Whelan

Fotografie
Sergio Bettini

Altre referenze fotografiche
Andrea Vignali
Gino Cianci B. & C.
I ritratti di Beuys sono di Buby Durini.
La fotografia dell'opera di Merz è di Attilio Maranzano.

Progetto Grafico Copertina
Graziano Dei

Si ringraziano i proprietari dei luoghi privati concessi per l'esposizione
Castello della Paneretta
Maria Carla Albisetti
Fabio Albisetti
Enrico Albisetti
Rosalba Troiano
Castello di Volpaia
Giovannella Stianti
Carlo Mascheroni
Chiostri e Sala d'Armi della basilica di Santa Maria ad Impruneta
Don Giulio Staccioli
Don Luigi Oropallo
Castello di Meleto
Roberto Garcea, Isia Sargentoni, Lucia Pasquini
Chiesa del Castello di Montefioralle
Don Solaro Bucci
Pieve di San Pietro in Bossolo
Don Franco Del Grosso

Si ringraziano per il prestito delle opere
Alessandra Bonomo, Fausto e Sergio Scaramucci, Luciano Elisei, Moreno Orazi (Sol LeWitt)
Lucrezia De Domizio Durini (Joseph Beuys)
Studio Guenzani (Stefano Arienti)
L'opera Torre di Luciana '93 di Mauro Staccioli è di proprietà della Ditta Sacci

Le opere sono state realizzate da
Karel Appel: opere in bronzo
Fonderia Bonvicini (Sommacampagna - Verona)
Sol LeWitt
Fausto Scaramucci (Spoleto)
Mario Merz
Cervo impagliato: Piergiorgio Bani
Montaggio neon: Flash & Neon Firenze di Corti e Niccoli
Maurizio Nannucci
Realizzazione e montaggio opere al neon: Franco Nesi (Italneon - Firenze)
Anne & Patrick Poirier
Bruciaprofumi: Luciana Biliotti e Emmegi, Terracotte d'Arte
Voliera: Mauro Nardoni
Vasca in cotto: Fornace Poggi
Assistenti alle opere: Lapo Scotti, Tullio Del Bravo
Mauro Staccioli
Assistenza tecnica: Studio Tempi, Andrea Morelli

Ringraziamenti a vario titolo
Giacomo Amalfitano, Associazione Amici del Museo di Tavarnelle, Associazione Auser, Associazione Pepe Rosa, Giulio Baruffaldi, Sandro Bellini, Luciano Biliotti, Annalisa Cattani, Rosolino Cerrusi, Bruno Corà, Leo Cosentino (Eventi srl), José Manuele de Almeda, Roxana Edwards, Paolo Fantacci, Fondazione Mudima, Fabio Gallori, Leonardo Gamannossi, Silvia Gamannossi, Alberto Gaviraghi, Leandro Giani, Giuliano Gori, Markus Holzinger, Imago Lab, Tullio Manganelli, Mario Mariani, Tani Martin, Mauro Matteuzzi, Tosca Messeri, Luciana Mezzalme, Vincenzo Millucci, Misericordia di Vico Elsa, Marisa Monteleone, Operai dei Cantieri Comunali di San Casciano Val di Pesa, Impruneta e Greve in Chianti, Parrocchia di Monsanto, Simone Piras, Licia e Liliana Poggi, Angiolo Fossati e Grazia Secci per la Proloco di Impruneta, Proloco di Radda in Chianti, Antonella Rangoni Machiavelli, Proloco di San Casciano Val di Pesa, Proloco di San Donato in Poggio, Proloco di Tavarnelle Val di Pesa, Claudio Rosi, Manuela Salvini, Serafini Sauli, Orvelio Scotti, Società A. Mori di Marcialla, Claudio Spadoni, Don Giulio Cesare Staccioli, Tomomi Takamatsu, Nuccia Tedesco, Sergio Tossi, Alberto Torrini, Stefania Torrini, Stefano Torrini, Unione Ciclistica Marcialla, Università di Siena, Cesare Vegni, Roberto Viti, Carlo Vittori

INDICE/INDEX

PATHS BETWEEN MEMORY AND MODERNITY

A concept of art that integrates each work within its surrounding context to improve life and the environment. This has been the philosophy that has driven the initiative behind Tuscia electa: a meeting between art and society that maximizes and improves the aspects of life within our region. This interaction between art and its environment is a reflection destined to become more and more a reality in the near future. Tuscany, par excellence the land of art and culture, as well as infinite green landscapes (not to mention the infinite artwork this region contains), is more and more engaged, through its various institutions, in the emphasis and stimulation of these art forms, with due respect given to each artist's personal interpretation of his art form, since respect for the individual expressive form is an indispensable presupposition for a true cultural development. Tuscany is a land finely marked by these "art trails", so that now some regional programs for contemporary art are aiming to connect them by means of special itineraries supported by didactic initiatives: new moments of stimulation for the recognition and reflection on the activity of the artists of today. Our region cannot embrace, however, only contemporary art: there is an immense historic patrimony which must be conserved, celebrated, and passed on to the next generation, so that new generations will not only recognize it, but also appreciate it. For this very reason, a communication program will be launched this year about the projects for the patrimonial history of environmental and urban architecture, with an eye also to museums, churches, and theatre. One of the Tuscan areas that can best express this cultural and material connection between the past and the present, is the Chianti region. This is the reason why here, among the piazzas, churches, castles, and the hillsides, the combination of the projects and initiatives of Architecture in Tuscany and of Tuscia electa, has ripened, striking a delicate balance between the protection and the exaltation of our patrimonial history and the promotion of creativity and innovation for the future.

Marialina Marcucci
Vice-president, and Culture, Theatre and Communications Officer for Regione Toscana

PERCORSI TRA MEMORIA E CONTEMPORANEITÀ

Un concetto d'arte che integri l'opera con il contesto che la circonda, per migliorare la vita e l'ambiente. Questa è sempre stata la filosofia che ha guidato gli interventi di *Tuscia electa*: una interazione tra arte e socialità che valorizzi ad un tempo ambedue gli aspetti della vita della nostra Regione. Ed è una riflessione, questa dell'interazione tra arte e ambiente, che nell'immediato futuro è destinata a diventare sempre più attuale.

La Toscana per eccellenza terra d'arte e cultura, nonché di verdi paesaggi che si perdono all'infinito (come infinite sono le opere d'arte che questi territori accolgono), si impegna sempre più, attraverso le sue istituzioni, nella valorizzazione e nello stimolo di queste forme di arte, nelle diverse accezioni che ogni singolo artista vorrà loro dare, nel rispetto di una individuale libertà espressiva, indispensabile presupposto di un autentico sviluppo culturale.

Ed è una terra, la Toscana, finemente solcata da questi "sentieri d'arte", che ora i progetti regionali per la cultura contemporanea mirano a collegare tramite appositi itinerari, a loro volta affiancati da iniziative didattiche: nuovi momenti di stimolo per la conoscenza e la riflessione sull'attività degli artisti di oggi.

La nostra Regione non accoglie però - come è noto - solo arte contemporanea: vi è un immenso patrimonio storico da conservare, tramandare, valorizzare, in modo che le nuove generazioni giungano non solo a conoscerlo, ma soprattutto ad apprezzarlo. Perciò da quest'anno partirà un programma di comunicazione sui progetti e i cantieri per il patrimonio storico di architetture ambientali, urbane, museali, ecclesiali e teatrali.

E una delle mete toscane in cui meglio si esprime questo raccordo, culturale e materiale, tra memoria e contemporaneità, è il Chianti: così qui è maturato tra piazze, pievi, castelli e colli, l'accostamento tra i progetti e gli interventi di *Architetture di Toscana* e di *Tuscia electa*, tra tutela e valorizzazione del patrimonio storico e promozione di creatività e innovazione per il futuro.

Marialina Marcucci
Vicepresidente e Assessore alla Cultura, Spettacolo e Comunicazione della Regione Toscana

CHIANTI: CHOSEN LAND

Treasured landscape, shaped by the work of successive generations, who throughout the centuries have moulded the land, the streets, and the fields, and built the churches, the castles, the villas, and the little villages.

A cherished environment, with its forests and cultivated land, its streams and rivers - whose torrents are sometimes destructive - its pure air, clear skies and fiery red sunsets.

Choice wine: fruit of the labor of expert hands which have toiled the land and worked in the cellars in order to bottle the essence of this land with all its colours, flavours and emotions.

A chosen lifestyle, where time is measured by the tolling of church bells and the strokes of ancient clock towers in the nearest village *piazza*. Space and time, here, is on a human scale. The land is incomparably fruitful and the cuisine irresistible in its simplicity.

This is the Chianti of which millions of people around the world are dreaming, longing to move to - as if to a new promised land.

This is the Chianti which has been passed down from our ancestors, and which we will hand down to our children.

Chianti is a masterful blend of history, art, culture, landscapes, colours, changing light, flavours, harmonies, emotions, and charms, that no movie director, no photographer, no painter and no writer has ever been able to capture completely.

Tuscia electa, like a growing plant, is taking root in this land, doing so in a respectful and gentle way, without violating the shapes and colors of Chianti.

Tuscia electa is an attempt to integrate contemporary art and civilization within the framework of an ancient land.

Tuscia electa is an awareness that one cannot only live in the memory of the beloved past.

Tuscia electa is the conviction that one can, and one must, embrace also the art that was born at the end of the second millennium.

Tuscia electa, with its second edition, is the affirmation that a choice region such as Chianti, can harmoniously and happily coexist with the works of the world's greatest contemporary artists.

Tuscia electa presents a new opportunity to get to know Chianti and to discover simultaneously the modern and ancient emotions of this remarkable land.

The Mayors of the Chianti Municipal Districts

CHIANTI, TERRA D'ELEZIONE PER DEFINIZIONE

Un passaggio d'elezione, forgiato dal lavoro delle generazioni che si sono susseguite nei secoli e che hanno plasmato la terra, le strade, i campi, che hanno costruito le case, le chiese, i castelli, le ville e i paesi.

Un ambiente d'elezione, fatto di boschi e di zone coltivate, di fossi, di fiumi e di torrenti a volte rovinosi, di aria pulita, di cieli tersi e di tramonti rossi come il fuoco.

Un vino d'elezione, frutto del lavoro di mani esperte, nella vigna e nella cantina, che riescono a trasfondere nella bottiglia i colori, i sapori, le emozioni di questa terra.

Uno stile di vita d'elezione, dove il tempo è scandito dai rintocchi delle campane e dagli orologi delle torri municipali, dove gli spazi sono a dimensione umana; dove la terra da frutti impareggiabili; dove la cucina ti conquista con i piatti più semplici.

Questo è il Chianti che oggi fa sognare milioni di persone in tutto il mondo che vorrebbero vivere qui come in una nuova terra promessa.

Questo è il Chianti che abbiamo ricevuto dai nostri padri e che vogliamo tramandare ai nostri figli.

Questo Chianti è una miscela sapientemente dosata di storia, di arte, di cultura, di ambiente, di paesaggio, di colori, luci, sapori, di armonie, di emozioni, di incanti, che nessun regista, nessun fotografo, nessun pittore, nessuno scrittore riuscirà mai a cogliere, a descrivere fino in fondo.

Tuscia electa è una pianta che si inserisce in questo mondo, e lo fa con rispetto e con dolcezza, senza fare violenza alle forme, agli spazi, ai colori del Chianti.

Tuscia electa è lo sforzo per mettere in relazione l'arte e la civiltà di oggi con un mondo dal cuore antico.

Tuscia electa è la consapevolezza che non si può vivere solo dei ricordi del buon tempo antico.

Tuscia electa è la convinzione che si può e si deve misurarsi con l'arte della fine del secondo millennio.

Tuscia electa è (ora che siamo alla seconda edizione) la certezza che una zona d'elezione come il Chianti può felicemente convivere con le "performances" dei più grandi artisti contemporanei.

Tuscia electa è una nuova occasione per conoscere il Chianti e per scoprire insieme le emozioni del moderno e dell'antico.

I Sindaci dei Comuni del Chianti

A NEW TEAMWORK BETWEEN ARTISTS AND PUBLIC ADMINISTRATIONS

Just days before the opening of *Tuscia electa*'s second edition, after many months of preliminary work undertaken by the organizers and the local authorities, all of Chianti is in restless activity. Everyone involved in the exhibition is feeling the anxiety of the deadline: a missing piece of carpet may become an unbearable preoccupation for those in charge of decor; the sudden moodiness of an artist can reduce the art director to tremors. Everything is enhanced during these days; we are under such pressure that we run the risk of forgetting the real motivation for such a great undertaking. In a fleeting moment of doubt, we even wonder if we are working just to keep our fear of torpor and boredom at bay.

Such a remark comes from a question that I have been asking myself repeatedly: what *are* we doing? what *is* our purpose? An event of this magnitude runs the risk of losing itself in the virtuosity of its organisation, which is in an end in itself. Chianti, the artists, the press, in a certain sense, can become mere instruments for the organizers' self-fulfillment. That's why it is necessary to keep a clear vision about the meaning and the aim of this project.

For the first two editions of *Tuscia electa* we have used Chianti as a wonderful and suggestive stage to introduce unquestionably world-famous artists. We had to knock down the wall of incommunicability between contemporary art and a land that, for its exceptional past, has always been resistant to any form of artistic and architectural innovation. I think *Tuscia electa* has initiated a polite, gradual dialogue between contemporary art and this ancient land. Therefore, it is a gentle provocation, an aesthetic experiment that does not ignore the context in which it takes place.

The correctness and fairness of our gradual approach has not prevented us, however, from pursuing our aims: we wanted to create the cultural and economic conditions to enable the artists to leave some permanent signs of their passage; we wanted to find the courage to make use of their creativity for the planning of some new urban areas; we wanted to ask art to come out of the museum for a while and find its social utility again.

The signs of the past which wonderfully mould our landscape, are the result of a productive cooperation between artists and the local authorities. We hope to nourish an environment where the artist, the architect, the city planners, can begin to work together to stop the planning anarchy that is often the cause of urban disasters.

Thanks to the great availability of the local authorities, the sponsors and the individuals who have helped us to organize this exhibition, we have high hopes that we are not alone in our belief that this can be the future for art. If we are on the right track, a special effort will be necessary, especially on the part of the public authorities, to create the economic and logistical conditions to carry out other projects like this one.

Chianti, 8th October 1997

Sergio Bettini
General Coordinator

PER UNA NUOVA COLLABORAZIONE TRA ARTISTI E AMMINISTRATORI

A pochi giorni dall'inaugurazione della seconda edizione di *Tuscia electa*, dopo mesi di duro lavoro preparatorio di organizzatori e amministratori, tutto il Chianti è in febbrile movimento. Chiunque stia lavorando a questa mostra sente l'ansia della dirittura d'arrivo. Un pezzo di moquette che non arriva diventa una preoccupazione insostenibile per gli allestitori, lo sbalzo d'umore di qualche artista fa sussultare il curatore artistico. Tutto in queste ore si amplifica. La nostra struttura emotiva, in queste occasioni, spinge il motore al massimo, rischiando di farci perdere di vista le motivazioni di un così grande impegno. In certi momenti viene il dubbio che stiamo lavorando solo ed esclusivamente per esorcizzare la nostra paura del torpore e della noia.

Questa singolare riflessione deriva da alcune domande che ho sentito il dovere di pormi: cosa stiamo facendo? quali sono i nostri obiettivi? Il rischio di queste manifestazioni è quello di sfociare nel virtuosismo organizzativo fine a se stesso. Il Chianti, gli artisti, la stampa possono talvolta divenire sterili strumenti per la gratificazione di chi organizza. Da qui la necessità di avere ben chiaro il senso, la finalità di questa operazione. In queste due prime edizioni di *Tuscia electa* abbiamo utilizzato il Chianti come meraviglioso, suggestivo palcoscenico dove presentare artisti di indubbia fama internazionale. Dovevamo rompere quel muro di incomunicabilità fra l'arte contemporanea ed un territorio che per l'eccezionalità del proprio passato presenta una naturale resistenza a qualunque forma di innovazione artistica ed architettonica. Credo che questo garbato, graduale dialogo dell'arte contemporanea con una terra così ricca di storia sia uno dei principali meriti di *Tuscia electa*. Una provocazione in punta di piedi, una sperimentazione estetica sempre attenta al contesto.

Questa doverosa gradualità di approccio non ci ha mai fatto perdere di vista il vero obiettivo del nostro impegno: creare le condizioni culturali ed economiche affinché gli artisti lascino dei segni stabili del loro passaggio; ritrovare il coraggio di utilizzare la loro creatività nella progettazione di nuovi spazi urbani; chiedere all'arte di uscire un momento dai musei per mettersi di nuovo al servizio della società. I segni del passato che meravigliosamente modellano il nostro paesaggio sono il frutto di una produttiva complicità fra artisti e governanti. L'artista, l'architetto, l'urbanista possono in certe occasioni lavorare assieme per bloccare quell'anarchia progettuale che è spesso causa di disastri urbanistici. La grande disponibilità che abbiamo trovato da parte delle amministrazioni locali, degli sponsor e delle decine di cittadini che ci hanno aiutato a realizzare questa mostra ci lascia ben sperare di non essere soli a credere in questo futuro dell'arte. Se la strada che stiamo percorrendo è giusta, si rende necessario un impegno, in particolar modo da parte delle amministrazioni pubbliche, a creare le condizioni economiche ed organizzative indispensabili per portare avanti questo progetto.

Chianti, 8 ottobre 1997

Sergio Bettini
Coordinatore Generale

ITINERARIES

In the peaceful greenness of the Chianti hills - alongside the farmers, the craftsmen and the cultivators of the Tuscan table and fine wine - art is flourishing naturally, untouched by the influence of the rat race. Here time is measured by the rhythm of the seasons: people gather around the hearth to savour the fruits of the land, talking animatedly and gazing into each other's eyes, trying to capture one another's deepest emotions, sometimes venturing into the realm of the impossible.

Art is damnation, depression; it is violence and denunciation, perverted trickery, conceit, cursed passion; Art is elation, rejoicing, love.

History demonstrates that art has always flourished around great interests; artists have always taken care to move where they would find the support and help of rich and powerful people: a farseeing *Signoria*, a vain King, a Pope willing to show his power also through a beautifully and richly adorned palace.

"To adorn" is a verb that is no longer tied to artistic expression. Art has set itself free from this constraining noose, but is confronted with a new challenge. Today's artist can hardly comply with the requirements of the international and global market and its imposing production rates. He is obliged to produce his work incessantly, as if on an assembly line. He no longer knows what he is doing and gradually his artistry fades away and his spirit dies inside, even while his body must responde to these worldy demands.

But finally a turnaround is on the horizon.

Today's artists, almost shyly, rediscover Beauty. No, it's not that they seek beauty as a method of expression or as a means to leave their mark.

They deeply feel Beauty's ancestral call; it attracts them like a magnet. And it is here in Chianti that they find it, and in the process, find themselves again as well.

Bona Baraldi
Special Initiatives Coordinator

PERCORSI

Nella pace del verde delle colline del Chianti, accanto agli uomini della terra, agli artigiani, ai cultori della tavola e del buon vino, l'arte fiorisce naturalmente, pura, non inquinata dalla frenesia del correre in "carriera". Qui, si seguono ancora i ritmi di tempi scanditi dai soli delle stagioni, si assaporano frutti spiccati uno ad uno, ci si assembra davanti al fuoco, ci si guarda negli occhi: si parla, si gioca, ci si ascolta nei moti più profondi dell'animo, ci si cimenta nella ricerca dell'impossibile.
L'arte è dannazione, depressione, è violenza e denuncia, gioco perverso, presunzione, maledetta passione, l'Arte è gioia, festa e amore.
La storia mostra che l'arte è fiorita intorno a grandi interessi, che gli artisti hanno badato bene a trasferirsi laddove il ricco e potente potessero sostentarli e valorizzarli: una Signoria lungimirante, un Re vanitoso, un Papa che misura la sua potenza anche attraverso le spese per abbellire il suo palazzo.
"Abbellire" è una parola che non lega più l'espressione artistica. L'arte si è liberata dal laccio scomodo e ha trovato un cappio: reti di mercato internazionale, globale, imponenti ritmi di qualità e produzione che l'artista spesso stenta a soddisfare. Egli produce, produce come a una catena di montaggio: non vede più quello che fa, piano piano si spegne e "muore dentro" anche se la sua carcassa è obbligata ad essere presente agli incontri mondani.
Ma ecco che arriva un'inversione di tendenza.
Gli artisti, quasi timidamente, ritrovano la Bellezza. No, non la cercano come mezzo per lanciare i loro messaggi, per lasciare le loro testimonianze.
Ne sentono fortemente il richiamo ancestrale: sono da lei attirati, calamitati.
Ed è qui, nel Chianti, che la trovano e si ritrovano.

Bona Baraldi
Responsabile Iniziative Collaterali

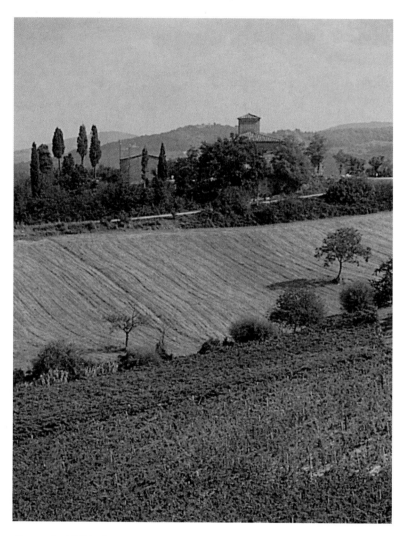

Paesaggio del Chianti

ALTRI ITINERARI
Fabio Cavallucci

Il percorso si allarga

Solo un anno fa, dalle pagine del catalogo della prima edizione di *Tuscia electa*, suggerivo che tutto il Chianti avrebbe potuto trasformarsi in un grande museo all'aperto, con mostre temporanee e opere permanenti che congiungessero l'intero territorio compreso tra Firenze e Siena. Il percorso a tappe sperimentato nel comune di Greve in Chianti, tra i castelli, i borghi e le pievi delle sue splendide colline, avrebbe potuto estendersi a questa intera area sostanzialmente omogenea per storia e vocazione. Per merito dell'intraprendenza degli amministratori locali, che mostrano di aver superato così antichi campanilismi, oggi questo è reso possibile, e l'esperimento di Greve può ora cercare di consolidarsi su robuste basi territoriali. Ecco allora che conviene abbandonare il pretesto di partenza, degli artisti che hanno scelto la Toscana come seconda residenza, e liberi da vincoli di provenienza geografica affrontare una serie di problematiche generali che il lavoro degli importanti artisti invitati e i caratteri di una mostra sparsa, fuori dal museo, sono in grado di mettere in campo.

L'arte fuori dai musei

Naturalmente ci si chiederà qual è il senso di questa operazione: perché portare l'arte fuori dai musei, quando esistono in Italia e in Toscana valenti istituzioni capaci di realizzare mostre organiche e filologicamente assai più corrette? Perché rischiare di inquinare l'arte immettendola in situazioni difficoltose, spurie? La prima risposta, sebbene possa apparire a prima vista banale, si colloca sotto il segno della divulgazione. L'arte contemporanea cessa di essere ambrosia per pochi eletti e cerca di entrare in contatto con il grande pubblico. Forse non tutti capiranno, non tutti ne trarranno beneficio, ma essa sarebbe ben poca cosa se pensassimo che non è comprensibile ai più, che non è in grado di comunicare con la maggior parte delle persone. Evitare questo incontro vorrebbe dire dare ragione a chi ritiene che il re sia nudo e l'arte di oggi sia solo una forma senza contenuto. Occorre invece una grande opera di diffusione, di educazione visiva, coprendo spazi che la scuola non è in grado di riempire e i musei non hanno ancora i mezzi per affrontare. Cospargere il bicchiere di dolce miele, come diceva Lucrezio, può essere un modo, ancorché cinico, tuttavia valido ai fini di iniziare all'arte un pubblico più vasto. Ecco allora che una situazione ibrida, quale quella della presente mostra, in cui l'impatto dell'arte contemporanea è stemperato dalla tranquilla e armoniosa architettura toscana, dove il visitatore può cogliere l'occasione anche per compiere visite a splendide abbazie romaniche, a borghi rinascimentali o a castelli medievali, e magari - perché no? - coronare il viaggio con un bicchiere di buon vino, diventa la piacevole zolletta per addolcire la medicina.

Un'ipotesi di decentramento

Resta da chiarire perché una mostra dispersa nel territorio e non, magari, concentrata in un'unica sede, per esempio un palazzo fiorentino, dove l'incontro con il vasto pubblico potrebbe essere anche più facile. Ma la prospettiva di decentramento è insita nella tecnologia dominante, quella elettronica, che per sua natura ha una distribuzione ramificata, a rete. L'era meccanica, imponendo che

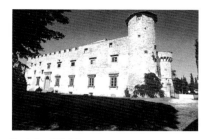

Castello di Meleto,
Gaiole in Chianti

masse di lavoratori si recassero in fabbrica, favoriva l'accentramento, il ben noto fenomeno dell'urbanesimo. La tecnologia elettronica, invece, non ha un centro, ed anche a livello sociale consente una ridistribuzione sul territorio. Vince la campagna, dove comunque, se collegati alla rete attraverso un nodo Internet, si può essere in comunicazione con tutto il mondo. Vince il concetto di percorso, di itinerario: più che ai singoli nodi, l'attenzione va ai collegamenti, ai nessi che si possono instaurare tra i vari punti.

Naturalmente non si tratta del primo caso di mostra dispersa nel territorio. Solo per parlare dell'Italia, almeno fin dai primi anni Settanta si sono sperimentate manifestazioni basate su interventi sparsi, perlopiù urbani, in cui le opere venivano realizzate in stretta relazione con l'ambiente. Allora però l'estetica finiva per coincidere con la politica: investire lo spazio della città significava coinvolgere la società attraverso una visione ideologica dominante. La caduta delle ideologie impone oggi di riprendere quella strada in modo diverso. Come allora era il fine politico quello preponderante, in linea con il sistema della fabbrica e della tecnologia pesante per uscire dal quale si compivano appena i primi passi, così oggi la strada vincente è quella del terziario. È il turismo, potenziato dalle nuove tecnologie che liberano sempre più la popolazione dalle costrizioni del lavoro manuale e allargano i margini del tempo libero, che richiede e quasi impone un nuovo sistema espositivo. La gente si riversa nelle campagne, chi per abitarvi, chi solo per un soggiorno temporaneo, preferendo appunto percorsi capaci di unire più elementi, dalle bellezze artistiche al paesaggio, e magari anche alla cucina. Ecco allora che l'arte deve uscire dal museo, andare incontro a queste masse di possibili fruitori, darsi una struttura a rete dove lo spettatore possa scegliere cosa vedere. Ed il Chianti, già di per sé meta di pellegrinaggi culturali, già articolato in itinerari turistici, si presenta come il territorio più adatto per una simile sperimentazione.

Un problema di rapporto con lo spazio

Con simili aperture spaziali, caduti i preconcetti ideologici, inevitabilmente vengono anche a cadere alcuni dogmatismi critici. Non più, dunque, artisti che costituiscano una tendenza, o peggio ancora un gruppo, ma il libero confronto tra stili e sistemi estetici diversi. Gli artisti invitati, infatti, rappresentativi di differenti stili e generazioni, hanno in comune solo la capacità di ragionare in termini di spazio. Ed anche quando essi, come Appel, Chia o Arienti, siano prevalentemente dei pittori, le opere scelte per l'occasione sono sculture, e comunque allestite in modo da interagire con l'ambiente prescelto. L'aspirazione a modellare lo spazio umano, la capacità di ideare forme di coinvolgimento, è infatti una delle linee trasversali più marcate della ricerca artistica del dopoguerra, dai pionieri che muovendo dall'informale pittorico hanno intuito la necessità di accedere alla terza dimensione, ai minimalisti che hanno dato peso e consistenza fisica alle forme neoplastiche dell'anteguerra, ai poveristi che dell'utilizzo di materiali extraartistici e della espansione nell'ambiente hanno fatto il loro cavallo di battaglia, fino ai campioni dei vari recuperi tra gli anni Settanta e Ottanta, che dopo un primo polemico ritorno alle misure tradizionali del quadro e della scultura sempre più si sono addentrati nell'ambito della ricerca spaziale. Ecco dunque

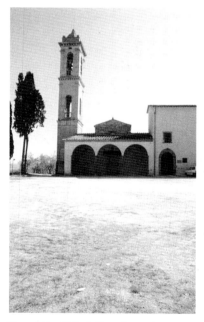

Pieve di San Pietro in Bossolo,
Tavarnelle Val di Pesa

Torre di Luciana, San Casciano

che la presente mostra consente di valutare, rispetto a questo specifico angolo di visuale, le diverse impostazioni di questi campioni dell'arte attuale.

Il confronto con la storia

Tutta questa operazione, che a prima vista potrebbe apparire così docile e imbelle, contiene in sé i germi di una piccola rivoluzione. Il problema del rapporto tra l'opera e lo spazio non è qui solo una questione teorica, da sperimentare in provetta, ma viene calato nella realtà storica. Non si tratta infatti di provare l'arte in una situazione asettica, come potrebbero essere le stanze di un museo, o persino un parco naturale, per il quale già da anni è stata intrapresa una vasta sperimentazione che ha consentito agli artisti di affinare un bagaglio stilistico capace di reggere il confronto con la natura. Nel Chianti il confronto è con la storia, con i colonnati possenti delle pievi romaniche, con la forza greve dei castelli medievali, con la misura aurea dell'Alberti e di Pacioli che qui traspira quasi da ogni pietra. Ed anche quando il contesto in cui le opere vengono inserite fosse quello naturale, non c'è quasi palmo di terra in questa regione che non sia stata organizzata dall'uomo, che non porti su di sé i segni forti della storia.

Nel corso dei secoli, certo, non sono mancate sovrapposizioni e contaminazioni. Ma a un certo punto il tempo sembra essersi fermato, l'uomo sembra avere abdicato alla possibilità di lasciare i segni del presente, a pensare di potersi confrontare a testa alta, senza la rete di protezione del museo e della galleria, con i grandi sistemi estetici del passato. Occorre una svolta, occorre che gli artisti accettino di mettersi alla prova, accolgano una scommessa senza la quale l'arte contemporanea rischia di morire per estenuazione. Le opere che in questa occasione vengono collocate nelle piazze, nelle pievi, sulle mura o nei castelli del Chianti, non sono belle ciliegine sulla torta, fiori all'occhiello di una situazione bucolico-escursionistica, ma rappresentano germi di possibili sviluppi, suggerimenti per future dilatazioni architettoniche, principi di accordi estetici tra il passato e il presente.

Lasciare i segni del proprio passaggio

È così che alcuni degli artisti chiamati a partecipare alla mostra sono stati invitati anche a pensare progetti di opere permanenti. Alcuni hanno risposto con entusiasmo, altri si sono mostrati più titubanti. Anne & Patrick Poirier, per esempio, hanno trovato a Impruneta, con le sue manifatture e le sue fornaci, il luogo adatto ove ipotizzare un giardino con grandi elementi di cotto. Sol LeWitt, invece, ha declinato per il momento l'invito di dare concretezza funzionale alla sua fantasia geometrica ideando la piastrellatura di una piazza. Certo, progettare opere permanenti in questo territorio significa doversi confrontare, oltre che con la storia, anche con la società, risolvere non solo problemi estetici, ma anche civili e sociali. È stata un'utopia degli anni Settanta pensare che l'arte, come proposizione estetica astratta, svincolata dal contesto sociale, fosse in sé sufficiente per offrire un'opportunità di crescita culturale. In realtà essa non veniva compresa proprio dal pubblico a cui intendeva rivolgersi. Il boom economico degli anni Ottanta, poi, ha accentuato la spaccatura, ha fatto supporre che essa potesse reggersi da sola, potesse valere per gruppi sempre più ristretti. Ora è necessa-

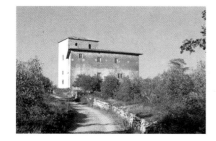

Torre di Luciana,
San Casciano

Lucrezia De Domizio

rio fare di necessità virtù, e conciliare l'esigenza dell'arte di allargare il suo pubblico con quella di rinnovare la creatività architettonica ed urbanistica delle nostre città. Perché allora non "usare" gli artisti, non adoperare la loro capacità creativa, sostituendola a quella di tanti insulsi, ripetitivi architetti, per i quali il metro di giudizio non è quello estetico, ma semmai quello economico? Perché non affidare a loro la realizzazione di opere "praticabili": piazze, giardini, luoghi di incontro che potrebbero divenire esempi per sviluppi più ampi, accogliendo così quell'aspirazione alla dilatazione spaziale che l'opera degli stessi artisti sembra suggerire?

Ammettiamolo: questo discorso contiene in sé anche un pericolo. Se una simile ipotesi dovesse concretizzarsi e prendere piede, presto potremmo trovare le nostre città invase da eccessi creativi, la panchina del tale o l'aiuola del tal'altro. A chi dare la patente di artista capace di intervenire nello spazio urbano? La domanda probabilmente non trova risposta, se non facendo ricorso alla moderazione e al buon senso. Ecco perché noi consideriamo queste installazioni degli esperimenti: i progetti vanno valutati, discussi, assimilati. Solo in seguito si potrà passare alla fase esecutiva.

Un fantasma si aggira per il Chianti...

... è il fantasma di Joseph Beuys. Solo un piccolo omaggio, qualche suo gesto ormai congelato, collocato nella Pieve di San Pietro in Bossolo, a Tavarnelle, grazie alla collaborazione di Lucrezia De Domizio, ad indicare la filosofia dell'intera mostra, la necessità per l'arte di avvicinarsi alla società, di toccare i problemi più urgenti dell'uomo. L'opera del grande tedesco, dall'adozione di materiali naturali, quali il grasso o l'olio, all'abbondante uso della comunicazione verbale, sia scritta che orale, è stata tutta indirizzata ad un colloquio con l'uomo, tesa a sciogliere i nodi più stringenti dell'umanità: il recupero della totalità percettiva, la necessità del confronto e della discussione, la difesa della natura. Se una delle principali cause dell'alienazione umana è data dalla separazione imposta dalla macchina, dalla rigidità dell'era moderna che divide e incanala utilitaristicamente le funzioni umane, l'opera di Beuys può essere vista come un grande modello di comportamento per la nostra epoca, di recupero di facoltà percettive e spirituali: un'opera totale in cui lo iato tra arte e vita si fa sempre più sottile, fino a scomparire del tutto. Ora che l'elettronica scioglie tanti vincoli e consente maggiori aperture spaziali e spirituali, forse l'utopia di Beuys diviene possibile, e il suo fantasma nel Chianti si incarna nell'odore aspro del mosto e nel sapore amaro dell'ulivo.

Karel Appel

Venendo agli artisti che hanno concretamente preso parte alla mostra, possiamo partire da Karel Appel, che ha collocato una decina di sculture nel Castello di Meleto, presso Gaiole in Chianti. Esponente di primo piano del gruppo Cobra, tra la fine degli anni Quaranta e i primi anni Cinquanta, egli contribuì ad immettere nell'ambito informale una componente selvaggia, fatta di pittura degradata e di colorazioni accese. Se un limite storico dell'informale fu di restare legato alla rappresentazione su tela, di non accedere in modo inequivocabile alla terza dimensione, Appel, pur mantenendo una decisa propensione per la pittura, ha

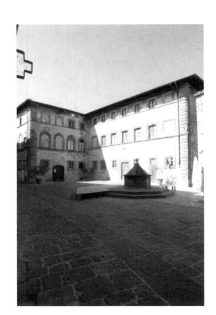

Borgo di San Donato in Poggio,
Tavarnelle Val di Pesa

invece costellato per lunghi tratti il suo percorso con serie di opere scultoree, dai lavori in legno di ulivo dei primi anni Sessanta a quelli in alluminio degli anni Settanta, ricoperti di una vivace pittura che dilatava nella terza dimensione le forme che nei dipinti sarebbero state tranquillamente adagiate sulla superficie. Negli anni Novanta l'artista ha rinnovato felicemente la tecnica dell'assemblage, mescolando con gusto grottesco pezzi di legno, ferri arrugginiti, residui di carri carnevaleschi: una sorta di bricolage ingegnoso con cui l'artista costruisce goffe figure di cavallucci a dondolo, di asini, di gatti, di margherite. Ma forse per una inclinazione all'ambiguità, questa volta Appel preferisce attutire la forza concreta dei vari materiali e fonde in bronzo quelle forme sbalestrate, riconducendole ad una sostanziale unità, che viene però contraddetta dal vivace contrasto tra parti scure e brani di bronzo bianco, gessoso, come se da quei giocattoli mostruosi uscissero delle escrescenze fungine, delle sbrodolature lattiginose.

Del resto l'artista raggiunge proprio nel teatrino settecentesco del castello uno dei massimi traguardi di coinvolgimento spaziale, senza esitare a sollecitare anche la percezione acustica grazie all'aiuto di un registratore. In una sfida al kitsch senza rivali, quattro teste di asini che cantano si inseriscono perfettamente nell'eccesso decorativo del sipario, con ironia raddoppiata dal canto lirico che promana da una vecchia persiana posta a mo' di amplificatore.

Sol LeWitt

La lunga inclinazione geometrica di Sol LeWitt ha da sempre trovato una efficace espansione spaziale, dalle *modular structures* degli anni Sessanta basate sulla replicazione di uno scheletro cubico da cui l'artista ha tratto tutte le possibili varianti, ai successivi *wall drawings* in cui le pareti dello spazio espositivo venivano colorate da aiuti sulla base di un progetto dell'artista, fino ai recenti interventi della Biennale o di Colle Val d'Elsa, in cui una proliferazione di forme rettangolari di cemento evoca l'aspetto di enormi edifici di una megalopoli. Un lavoro, come ben si comprende, assai vicino all'architettura, anche per la separazione tra la fase progettuale e quella esecutiva, la quale ultima può essere affidata comodamente ad altri. Ma a differenza dell'architetto, per il quale le problematiche urbanistiche se non fossero nella sua inclinazione sono imposte dalla legge, il fine di LeWitt è di creare uno spazio autonomo, una forma che per il suo ingombro materiale imponga sì una percezione volumetrica allo spettatore, ma sostanzialmente indifferente all'ambiente in cui va collocata. Che poi le sue strutture, come quelle esposte in questa occasione nel Borgo di San Donato in Poggio, abbiano anche una componente fisica e sensuale, che l'irrazionale finisca per prendere la mano rispetto a una progettualità così apparentemente logica e rigorosa, questa è cosa che non modifica l'impostazione di fondo. Forse non è dunque un caso che egli abbia alla fine declinato l'invito di ideare una tipologia di pavimentazione di una piazza di un borgo del Chianti: "gli artisti - come ebbe a dire in un'intervista del 1968 - vivono in una società che non fa parte della società".

Mauro Staccioli

Di segno diametralmente contrario è invece la geometria di Mauro Staccioli. Per

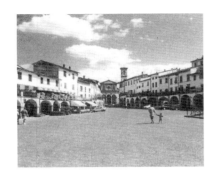

Piazza Matteotti,
Greve in Chianti

lui non esiste opera che non scaturisca dal luogo stesso, che non viva del rapporto reciproco tra le rispettive linee di forza. Appartenente alla generazione che ha vissuto il '68, che ha visto il contrapporsi degli schieramenti nelle piazze, fin dai primi interventi della fine degli anni Sessanta Staccioli ha immesso nelle sue forme una carica di violenza, di contrapposizione, come se fossero macchine da guerra tese ad assediare il luogo in cui sono collocate. Ma questo senso di pericolo e di minaccia, che nei lavori più recenti si è del resto attutito per lasciare spazio all'armonia delle line curve, non è solo un valore negativo. Esso stimola una risposta dal luogo, suscita una reazione percettiva cosicché quell'ambiente si manifesta in modo nuovo, appare sotto una luce diversa, risveglia lo sguardo assopito dall'abitudine.

Per la mostra, oltre a rinfrescare l'arco rovesciato rosso collocato qualche anno fa a Torre di Luciana, nel comune di San Casciano Val di Pesa, su un'altura che sovrasta un magnifico paesaggio chiantigiano, Staccioli ha lavorato sulla piazza di Greve. Una piazza difficilissima perché, ammettiamolo, è in sé perfetta, con la sua forma a triangolo allungato costeggiata da file di logge, e non parrebbe suscettibile di miglioramenti. Al suo centro ha inserito una specie di palo a base triangolare, uno "stollo", come Staccioli ama chiamarlo, a ricongiungere emblematicamente la storia agricola della cittadina con la sua memoria personale. Il lungo segno verticale interrompe le direttrici convergenti della piazza, ne spezza l'energica durezza, attira su di sé le linee di forza delle architetture per sospingerle verso l'alto.

Mario Merz

Pur nella coerenza e nella sostanziale unità delle sue linee fondamentali, il lavoro di Mario Merz è di una complessità tale da non consentire facili e semplicistiche interpretazioni. In esso si mescolano memorie personali e istanze sociali, simboli archetipici e ritrovati della tecnologia più moderna, oggetti di una fisicità quasi sfacciata con elementi smaterializzati al limite dell'impalpabile, nell'aspirazione, forse, ad una impossibile conciliazione, nel tentativo di unire il pensiero alle cose. Sotto il profilo del rapporto con lo spazio la sua opera vanta una lunga storia, fin da quando, nella seconda metà degli anni Sessanta, dopo un già solido percorso di pittore, Merz cominciò ad adoperare oggetti tali e quali, perlopiù materiali poveri, di uso comune, come vetri, fascine, indumenti, giornali. Se si guarda ad una delle sue serie più fortunate, quella degli igloo, si osserva la stessa ambigua dialettica tra gli opposti. L'igloo di Merz, generalmente realizzato con tralicci portanti di metallo su cui poggiano vari materiali, è uno spazio chiuso e aperto al tempo stesso, convesso e concavo, architettura ma anche natura. Afferra, circoscrive l'ambiente, ma anche ne è modellato. Lo stesso vale per la serie di Fibonacci: la disposizione dei numeri misura uniformemente lo spazio, ne offre una scansione regolare, ma la progressione numerica, che aumenta sempre più rapidamente, anela a una espansione infinita.

Merz ha esitato molto prima di decidere di fare questo intervento sulle mura di San Casciano. Ha sentito questo impegno come sfida, come prova nei confronti degli artisti antichi che qui hanno lasciato segni consistenti di epoche in cui vigevano modelli estetici in sé perfetti. Alla fine ha optato per un intervento leg-

Mura,
San Casciano

gero, una presenza soffice, fantasmatica, evanescente, come quella di una serie di Fibonacci al neon preceduta da un cervo impagliato, disposto sulla sommità della struttura. L'animale, le cui corna ne garantiscono l'arcaicità, è unito ai numeri, la punta più avanzata della smaterializzazione dell'intelligenza umana, ad indicare un'ipotesi di crescita, di proliferazione, di espansione, un momento di sosta in un viaggio interminabile nel tempo e nello spazio.

Maurizio Nannucci

Maurizio Nannucci, artista prolifico e poliedrico, lungo il suo percorso ha affrontato quasi tutte le possibilità espressive, dalla poesia concreta all'azione, dall'utilizzo della fotografia a quello della luce, fino anche ad interventi sonori, senza considerare la vasta opera di stimolo del mondo artistico, dall'organizzazione di eventi all'attività editoriale. Il suo lavoro si raccoglie però principalmente in due poli privilegiati: uno fatto di sensibilità e piacevolezza, offerto dalla forma e dal colore, l'altro di perentoria fermezza: la parola, il concetto. È chiaro che il risultato è raggiunto quando tra le due parti c'è equilibrio, quando a una buona forma corrisponde un buon concetto. Per quanto concerne gli interventi ambientali, l'artista ama perlopiù operare con luci al neon nello spazio urbano. Anche qui è però presente un motore di ambiguità, di rincorsa tra gli opposti. Quelle insegne luminose possono a prima vista apparire come normali scritte pubblicitarie; solo dopo che lo spettatore si è concentrato sul significato può distinguerle dalla massa di parole che invadono le nostre città e scoprirne il valore estetico. La frase netta, perentoria, spesso poi ha in sé una specie di "sentimento del contrario": "There's no reason to believe that art exists", ad esempio, nega la sua stessa ragione d'essere.

Sulla facciata del palazzo comunale di Greve in Chianti, Nannucci ha realizzato un'opera al neon rosso disposta attorno all'orologio. Il nesso tra immagine, concetto e spazio è in sé perfetto. L'orologio si trova circondato da quattro frasi lapidarie: "changing place, changing thoughts, changing time, changing future", come se la sua forma avesse suggerito all'artista un girotondo, ribadito a livello fonetico dal verbo che evoca una rotazione.

Anne & Patrick Poirier

I coniugi Poirier, fin dagli inizi degli anni Settanta, sono stati tra i primi a invertire il vettore della ricerca artistica verso il recupero della memoria storica. Un lavoro svolto dunque principalmente sul versante della cultura, dove le immagini del passato possono a volte condensarsi in scritte, in citazioni di Virgilio o di Orazio, ma nel quale i vari elementi possono trovare anche una distribuzione ambientale, sia essa la dissipazione suggerita dalle rovine antiche, sia un incasellamento nelle stanze della memoria. Non manca però nella loro ricerca l'attenzione al versante della natura, anch'essa, come la memoria, minacciata dalla distruzione. Ecco allora che i lavori realizzati per i Chiostri e la Sala d'Armi della Basilica di Santa Maria ad Impruneta, e soprattutto il progetto del *Giardino dei profumi*, l'opera stabile che dovrà essere compiuta successivamente, tendono a conciliare i due momenti: la cultura, *memoria mundi*, e la natura, *anima mundi*. Nel progetto le piante, i sentieri, i due piccoli teatri, sono disposti con rispondenze regolari e

Anne & Patrick Poirier, Fabio Cavallucci

armoniose, giocando sui reciproci rimandi di forme, materiali e profumi. Ad esempio, un teatro d'erba trova corrispondenza sull'altro lato in uno di cotto, un'arena circolare d'erba è in opposizione ad una vasca d'acqua. Nel centro del giardino una grande voliera conica contenente dei pavoni: un'idea di paradiso terrestre, di eden sereno e tranquillo. In mezzo ai due teatri, due bruciaprofumi in cotto, in cui le citazioni tratte dalla descrizione dell'Ade di Virgilio suggeriscono l'idea di *thanatos*. Natura e cultura qui si uniscono, trovano un possibile accordo, andando tra l'altro nella direzione di un'arte ambientale, "praticabile": non più monumenti che impongano una centralità visiva, ma opere aperte utilizzabili dalla società.

Sandro Chia

Sandro Chia è stato, fin dalla metà degli anni Settanta, uno dei più decisi fautori della reazione al concettuale imperante, alla sua trasformazione in linguaggio accademico. Il ritorno alla pittura, alla dimensione tradizionale del quadro, insieme ai suoi colleghi di cordata poi raccolti da Achille Bonito Oliva sotto la fortunata definizione di Transavanguardia, fu per lui principalmente un modo per propugnare la libertà dell'artista, la necessità di reimpossessarsi di una pratica manuale emancipata dagli eccessi di intellettualismo. È chiaro che una simile impostazione finiva per disinteressarsi degli aspetti spaziali, per negare anzi le dilatazioni ambientali della generazione precedente. Come sempre, però, una volta superato il picco della rivolta, si verificano fenomeni di assestamento, ed anche Chia ha recuperato in qualche grado la terza dimensione. Lo ha fatto perlopiù attraverso la tipologia tradizionale della scultura, negli ultimi anni non esente da echi antichi, dall'arcaismo greco al novecentismo italiano. Ma le sue opere scultoree, nelle quali talvolta non manca qualche tocco di colore, se collocate in un luogo particolare, se allestite in modo creativo, finiscono per interagire con lo spazio, per creare un rapporto ambientale. È proprio il caso delle sculture poste nella barriccaia del Castello di Volpaia, dove le figure di angeli identici, replicati in vari angoli, quasi da scoprire muovendosi negli oscuri cunicoli tra le botticelle, creano nello spettatore un effetto di straniamento percettivo. Ed è proprio questo ambiente, insieme alle fotografie autobiografiche che costellano le *barriques*, che contribuisce a rivelare un volto diverso dell'artista, rispetto a quello più "mondano" e solare della recente mostra di Siena. Un volto intimo e segreto, uno spazio interiore, ctonio, che il visitatore deve attraversare in punta di piedi.

Studio Azzurro

Con Studio Azzurro entriamo nel campo dello spazio virtuale. Il gruppo milanese, i cui componenti, come oggi capita spesso nel mondo dell'arte, amano celarsi dietro l'impersonalità di una sigla (in cui però il termine "azzurro" rivela gli intendimenti "altri" rispetto alle pure finalità commerciali), raccoglie varie professionalità nell'ambito del cinema, della fotografia, del software. I loro video interattivi si spingono avanti e indietro nello spazio e nel tempo, sondano memorie storiche e fenomeni naturali, percezioni fisiche e condizioni mentali. Uno spazio dilatato, amplissimo, che tuttavia può essere contenuto in un supporto minimo di registrazione, ridursi a poche tracce magnetiche su un videonastro, ma anche dilatarsi

Maurizio Nannucci

Stefano Arienti

nuovamente, tornare a collegarsi con lo spazio reale dello spettatore.

Se nell'opera in mostra nella Rocca di Castellina, *Il giardino delle cose*, Studio Azzurro affronta principalmente il tema del rapporto tattile e sonoro con gli oggetti per mezzo di riprese ai raggi infrarossi che rivelano il calore della mano sugli oggetti, il progetto che essi hanno realizzato per la Via delle Volte gioca sulla possibilità di rapidi spostamenti spazio-temporali. Le feritoie della via, che si aprono su un magnifico paesaggio chiantigiano, un tempo punti di osservazione delle sentinelle, diventano dei cannocchiali virtuali: ci si avvicina, il paesaggio subisce una rapida zoomata, appare un cavallo in corsa con sulla sella un cavaliere. Quello spostamento nello spazio reale ha rappresentato anche una corsa indietro nel tempo.

Stefano Arienti

Appartenente alla generazione emersa negli anni Novanta, Stefano Arienti pare avere a prima vista una vocazione di pittore, nel senso che gran parte del suo lavoro è in relazione con le immagini su superficie. La sua presenza, con questo allestimento al Castello della Paneretta, presso Barberino Val d'Elsa, mal si spiegherebbe in una mostra in cui si sono preferiti artisti che operano sulla terza dimensione, che cercano un rapporto di integrazione tra l'opera e lo spazio. Ma a ben guardare l'artista punta più alla distruzione dell'immagine che alla sua esaltazione. È vero che spesso riprende celebri dipinti del passato, ma il suo segno agile, per quanto elegante e piacevole, li degrada, li sintetizza, ne traccia una formula riduttiva. Del resto le tecniche e i supporti che Arienti adopera favoriscono questa corruzione: il polistirolo inciso con un ferro caldo e illuminato sul retro da una luce al neon, oppure la carta da lucido disegnata con rapidi tratti di silicone o di tinta neutra, o ancora le diapositive scorticate. Pare un gioco, uno scontro ironico e scettico, quello di Arienti con la pittura, una pittura ormai smaterializzata, eterea, che finisce per negare se stessa e si dissolve nello spazio.

Borgo San Donato in Poggio durante
l'inaugurazione

OTHER ITINERARIES
Fabio Cavallucci

Extending the itinerary

Only one year ago, in the catalogue of *Tuscia electa*'s first edition, I suggested that Chianti could become a great open air museum, with temporary exhibitions and permanent works scattered throughout the area between Florence and Siena. The itinerary, first experimented in the municipal district of Greve in Chianti - among the castles, the villages and the parishes dotting its wonderful hillsides - could be extendend to the entire region, which is basically omogeneous for its history and vocation. Thanks to the enterprising spirit of the local governors, who have put their old parochialism aside, this project is now possible. In order to apply Greve's experiment throughout the region, we had to abandon the original point of departure: the fact that many foreign artists have chosen Tuscany as their second homeland. Free from constraints of geographical origins, we were ready to face a series of general problems that the work of these important artists invited and the characteristics of a scattered exhibition, outside of the museum, are ready to put in the field.

Art outside the museum

Castello di Montefioralle,
Greve in Chianti

One naturally questions the wisdom behind such an operation; why take art outside of the museum when, in Italy and Tuscany, there are so many efficient institutions capable of organizing excellent exhibitions? Why risk damaging the art, forcing it to handle difficult, abnormal conditions? Although it may sound banal, the first reason is the need for diffusion. Contemporary art does not want to be a privilege for a small, elite audience, and it therefore must attempt to reach a larger public. Maybe not everyone will understand it or appreciate it; but the importance of art will be reduced unless we believe it can be understood and that it can communicate to a larger public.

To avoid exposure to a larger audience, would mean to agree with those who believe that contemporary art is just form without content. On the contrary, we need to launch a diffusion programme, so that art may cover the spaces that, either the school system or the museums have left bare. To borrow from Lucrezio, we suggest "to spread the glass with honey" as a fitting, though perhaps cynical, motto for initiating a larger public into contemporary art.

In the case of our exhibition, the "pill of contemporary art is sugared" by the harmony of the Tuscan architecture. Visitors can in fact also take the opportunity to see the beautiful romantic abbeys, the renaissance villages, the medieval castles and maybe - why not? - they can enjoy a good glass of wine along the way.

The idea of decentralization

We still need to make clear why we have decided on a scattered exhibition, instead of choosing a single location such as, for example, a Florentine palace, where a larger public can access the exhibition more easily. The idea of decentralization comes from the dominant technology, electricity, and its network structure. The age of mechanics was marked by centralization; the working masses moved into the cities to work in the factories. On the contrary, the Digital Age has no centre, and even on a social level, encourages diffusion and mobility.

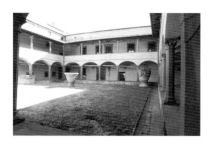

Chiostro della Basilica di Santa Maria,
Impruneta

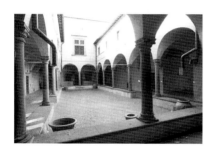

Chiostro della Basilica di Santa Maria,
Impruneta

Countryside living is a natural choice: after all, via the Internet and the worldwide Web, people can stay in touch with the rest of the world. The concept of an itinerary, or a "dispersed" exhibit, is a winning choice, because it permits a network of links between the various sites.

Of course this is not the first example of a "scattered" exhibition. In Italy alone, there have been experiments of this kind since the early Seventies - most of them in the cities - and the works of art were made to fit the urban environment. In those times, art was constrained by the political arena; using city properly meant involving society according to the dominant political ideology. Today, with the fall of ideologies, we must take a different approach. Political ends used to be aligned with the interests of big manufacturers and heavy industry. Today it is the service industry that is prevailing. In this new age of technology, the tourism industry is in expansion, more people are freed from manual labor, and there is more free time. Our countryside is enjoying a new period of appreciation. Some are flocking here to live, others are visiting on holiday. In both cases, people are attracted by the combination of beautiful landscapes, artistic legacy and, perhaps, by our cuisine. Art, then, must adapt itself to this new phenomenon; it must get out of the museums and enter into this "network" structure, so that people are free to choose what to see. Chianti, already the host to "cultural pilgrims" and a popular tourist destination, proposes itself as the perfect location for this ambitious experiment.

The relationship with space

The fall of ideologies as well as the extension of space, calls for a redefinition of some critical positions. Artists cannot be considered as parts of a group or as sharers of a common aesthetics anymore; on the contrary, there must be a free confrontation of their styles and their aesthetic systems.

The artists we have invited represent different styles and generations; the only one thing they have in common is their concern for the relationship of art with "space". Even if some of them are mainly painters (for example Appel, Chia and Arienti), the works we have chosen for this occasion are sculptures, all of them designed to interact with the environment. One of the lines the postwar artistic research has been following is the aspiration to mould the human space. It was from the pictorial informality that some artists began to feel the need to experience third-dimensionality; later on, the minimalists gave the pre-war neoplastic shapes a weight and a physical consistency and the *poveristi* even based their aesthetics on the use of non-artistic materials and on the extention in the environment. Finally, the artists from the Seventies and the Eighties, after a brief return to tradition, initiated some new experiments with space.

This exhibition allows, from this specific point of view, an evaluation of the different approaches these contemporary artists have undertaken.

The confrontation with history

This exhibition, which at first may seem docile and benign, on the contrary contains the seeds of a small revolution. The relationship between a work of art and space is not just a theoretical question, to be experimented with, but must be

placed within historical reality.

The art will not be viewed in an aseptic environment, such as in the rooms of a museum, or even in a natural park, where many experiments have already been made, in which artists were required to create works capable of surviving the encounter with nature. In Chianti, the challenge is to create artwork against a historical backdrop: alongside the stately colonnades of the romantic parishes, the imposing medieval castles, the precious dimensions created by Alberti and Pacioli - which seems to breathe from each single stone. Inserting artwork into Chianti's natural landscape also presents an imposing challenge to the artist - even the smallest patch of land has been shaped carefully by man, testifying to the long history of the region.

Throughout the centuries, certainly, many influences have overlapped in this land. But, at a certain point, time seems to have stopped and man seems to have given up the idea of leaving signs of the present; they thought they could face the great aesthetic systems of the past with pride and without the protection of museums or galleries.

A change is needed and the artists must decide to put themselves to the test and to take a risk without which art might even die out in its weariness. The works of art - that for this occasion have been placed in the squares, in the parishes, on the walls and in the castles throughout the Chianti area - are not like touristic souvenirs from a trip to the countryside; on the contrary, they represent the seeds for possible development, suggestions for future architectural expansion, a starting point from which an aesthetic agreement is struck between the past and the present.

Leaving marks

Some of the artists participating in this exhibition were asked to think about a project for a permanent work. Some of them were enthusiastic about this possibility, some were a bit sceptical instead. For example, Anne and Patrick Poirier found Impruneta - with its terracotta factories - the ideal place for the project of a garden including some terracotta objects. On the other hand, Sol LeWitt has declined for the moment an invitation to put his geometrical fantasy into practice with a project for the paving of a square. Of course, planning a permanent work in this area involves not only an historical examination, with the obvious aesthetic challenges, but also civil and social problems. In the Seventies it was utopian to think that art, in its aesthetical abstraction and in its detachment from the social context, could stimulate culture in general; actually, art was not even understood by the public it was addressed to. In the Eighties, during the boom years, the detachment became even stronger and it was generally assumed that art was self-sufficient and that it was only a privilege for a few people. Now, if it's true that "what can't be cured must be endured", art's main problems can find a solution in their reconciliation: the need to gain a larger public and the need to renew the architectural and urbanistic creativity of our cities must in fact go together. Why can't we "use" the artists? Why can't we replace the boring works of an architect with the creative works of the artists? Why can't we replace the economic purpose with an aesthetic one? We should ask the artists to make some socially useful

Tomomi Takamatsu
Sale d'Armi della Basilica di Santa Maria,
Impruneta

works: squares, gardens, meeting places, that can serve as examples for further development, and that would put space and art in a closer relationship.

If this idea was put into practice and if it took on, we have to admit that it could be a bit dangerous; in fact, our cities could be soon invaded by creative excess, with everyone designing their own bench or their own flower-bed. How can we choose our "licensed artists"? The only possible way is common sense and moderation. That is why we consider these works as experiments: plans must be evaluated, discussed and assimilated before they are executed.

A ghost is roaming the Chianti...

... it's Joseph Beuys' ghost. As a little tribute to this artist, some of his "frozen gestures" were placed in the Pieve di San Pietro in Bossolo, in Tavarnelle, with the collaboration of Lucrezia De Domizio. We think these works represent the philosophy of the exhibition as a whole: the need for art to integrate more fully into our society and to take man's most urgent problems into consideration. This great German artist's work has been carrying on a constant dialogue with man; through the use of natural materials such as oil or fat, and through verbal communication, whether written or oral, Beuys' art is also trying to find the solution for some human problems: the necessity to regain a perceptive wholeness and the necessity to redefine our relationship with nature. If one of the principal causes of human alienation is that separation imposed by machines and by the severity of the modern age, which divides and directs all human functions in a utilitarian way, then Beuys' work can be seen as a great model of behaviour for our age, for it demonstrates the possibility of recovering our perceptive and spiritual faculties. His art symbolizes wholeness, filling the gap between art and life. Today, with electronics opening up new spacial and spiritual perspectives, Beuys' ideas do not seem utopian anymore. Maybe in Chianti his spirit is now embodied in the sour smell of must or in the bitter taste of olives...

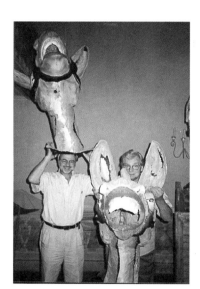
Giuliano Ghelli, Karel Appel

Karel Appel

Coming to the artists who are actually participating in this exhibition, we begin with Karel Appel, who has set about ten of his sculptures in the Castello di Meleto, near Gaiole in Chianti. Between the Forties and the Fifties, he was one of the Cobra group's best-known exponents and, with his "degraded" painting and his bright colours, he gave informal art a touch of wildness.

Historically speaking, informal art has been limited to two-dimensional expression on the canvas, but Appel, following his propensity for painting, has instead integrated sculpture into his works during different stages of his career, venturing into the third dimension. While in the early Sixties he used olive-tree wood as his medium, in the Seventies he made aluminium sculptures which he then painted over, giving the shapes he drew a new three-dimensional quality. In the Nineties, he celebrated the assemblage technique, using a grotesque combination of wood pieces, rusty scrap iron and parts of carnival floats. The result was a sort of inventive bricolage with which the artist constructed a series of clumsy figures: rocking horses, donkeys, cats, daisies. For this exhibit, perhaps due to his inclination towards ambiguity, Appel has preferred not to mix different mate-

Castello di Volpaia,
Radda in Chianti

rials. Instead he has created eccentric figures in bronze and given them unity, which is only broken by the contrast between the darker portions and the white-bronze patches that look like milky stains on these monstruous toys.

In the castle's eighteenth-century theatre, Appel's art successfully interacts with space and, thanks to a tape recorder, involves the hearing sense as well. In a challenge with kitsch, four singing donkey-heads perfectly clash with the over-decorated theatre curtain; the irony is enforced by opera singing, which emanates from an amplifier disguised as an old shutter.

Sol LeWitt

Sol LeWitt's geometrical inclination found unique, effective ways to expand in space; for example, the variations on the "modular structures" he constructed during the Sixties, based on the replication of a cubic framework; or the "wall drawings", for which he assigned assistants to paint the walls of his exhibition space. Finally, we recall the rectangular concrete shapes he created for the Biennale and for the Colle Val d'Elsa exhibit, echoing the enormous buildings of the megalopolis. His method and work is thus very similar to architecture, if you consider his separation of project planning from execution, which becomes someone else's task. But, unlike the architect, he can ignore urban problems. Whereas the architect is confined to follow strict urban regulations, LeWitt's aim is to create an autonomous space, a form that with its own material mass imposes its volumetric perception on the observer, but remains substantially indifferent to the environment in which it is placed.

The basic characteristics of his works, like those exhibited in Borgo di San Donato in Poggio, are not altered by the sensuous and irrational component that sometimes overwhelms the logical and rigorous planning behind them. Maybe it is not casual that he refused to create the pavement for a Chianti square: "Artists - he said during an interview in 1968 - are living in a society that does not belong to society".

Mauro Staccioli

Mauro Staccioli's geometry is diametrically opposed to LeWitt's. In his opinion, a work of art flourishes from the place where it is created and thrives from the reciprocal relationship with its origin. Staccioli belongs to the '68 generation, and many of his works have reflected, since the late Sixties, the contradictory, violent spirit of those years, as if they were war machines besieging the environment. This sense of danger and threat, that was mitigated a lot in the last few years, should not be considered a negative value; in fact, it stimulates a response from the environment, and gives rise to a different perceptive reaction to it, showing it in a different way and placing it in a different light.

For this exhibition, Staccioli has worked both in the San Casciano region and in Greve's main square; in the former, he touched up the red, upside-down arch which he placed in Torre di Luciana a few years ago, on top of a hill overlooking a beautiful Chianti landscape. Working in Greve proved to be a supreme challenge, given that the square is already perfect with its elongated triangular shape and its open galleries on the sides. At its centre, he placed a sort of pole with a

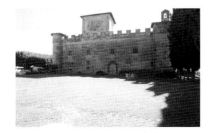

Castello della Paneretta,
Barberino Val d'Elsa

Rocca,
Castellina in Chianti

triangular base, which, as a symbolic tribute to the agricultural history of this small town, he likes to call a *stollo* (a pole on a haystack, ndt). This tall, vertical object breaks with the lines converging in the *piazza* and, attracting the architectures' lines of force onto itself, projects them upwards.

Mario Merz

Although Mario Merz' work is quite coherent, its complexity makes it difficult to find a general definition or to give a superficial interpretation. It is in fact a combination of personal memories, social issues, archetypical symbols and modern technologies; the objects he creates are attempts to combine things with thoughts, and in fact their strong physical impact is always softened by the presence of ethereal elements. As for the relationship between his work and space, the first experiments go back to the mid Sixties. Merz was already a well known painter when he started to use common, daily objects such as pieces of glass, garments, newspapers and twigs. Observing one of his most famous series of works, the *igloo*, one finds the same ambiguous dialectic of oppositions. Merz' *igloo* is basically created with a metal framework supporting different materials; its space is at the same time open and closed, convex and hollow, architectural and natural, and it both reflects and is moulded by its environment. This also applies to the series of Fibonacci: rows of numbers measure and scan space in a uniform, regular way, but as they progress more and more rapidly, it's as if they are longing for an infinite expansion.

Merz reflected for a long time before he decided to work on the San Casciano walls. He accepted the proposal as a challenge and as a chance to participate with the ancient artists who have left such lasting signs from the past on these walls. He finally decided on a gentle approach: his presence is transparent, evanescent, following the top line of the walls with a row of neon *Fibonacci* preceded by a stuffed deer. The animal, whose horns display its old age, together with the numbers, symbolize the dematerialization of human intelligence. This suggests growth and proliferation, and the artist seems to stop his restless journey in time and space for a while, reflecting on new ways to expand in the environment.

Maurizio Nannucci

Maurizio Nannucci, a prolific and versatile artist, has experimented with many art forms throughout his career: concrete poetry, action, photography, experiments with light and sound, not to mention his involvement in the organization of events and editorial projects.

Two aspects characterize his work: the first is an expression of sensibility and involves the use of colours and shapes. The second is an expression of reasoning, using words and concepts. The best results are obviously achieved when the two aspects are well balanced and when good form is given substance by a good concept. As for intervention in the environment, the artist especially likes to create urban neon-light works. Even in this case, an element of ambiguity can be recognized: at first sight, the neon signs look like normal advertising signs, but if one pays close attention to the meaning of the words, one discovers that they actually distinguish themselves from the mass of words invading our cities,

and thus they gain an aesthetic value. The tone of his phrases is usually meant to be interpreted ironically: the phrase "There's no reason to believe that art exists", for example, denies its own existence.

On the Greve Town Hall front Nannucci has placed a red neon light around the clock. The connection between image, concept and space is perfect; the clock is sorrounded by four lapidary sentences, "changing place, changing thoughts, changing time, changing future", its shape suggesting a roundabout movement, which is then phonetically evoked by verbs referring to rotation.

Anne & Patrick Poirier
Since the early Seventies, this married couple has been among the first to guide artistic research toward the preservation of historical memory. The Poiriers' work has evolved mainly within the cultural domain; where the past manifests itself in a literary sense - such as quotations from Virgilio and Orazio - or in the environment - for example in ancient ruins - seeks also to rescue the past in our memory. Their research also involves nature, which like memory, is in danger of extinction. Hence, the works they have realized for the cloister and the Sala d'Armi of the Basilica di Santa Maria in Impruneta, as well as the project for a permanent garden - the *Giardino dei Profumi* ("The Gardens of Perfumes") try to reconcile these two opposite poles: culture or *memoria mundi*, and nature or *anima mundi*. In the project, the plants, the paths and the two small theaters are connected in a harmonious pattern of cross-references established by materials, shapes and perfumes. A grass-theatre recalls a terracotta one placed on the other side of the garden; a small grass-arena finds correlation in a pond.

At the centre of the garden, a big conic aviary with peacocks inside, is suggestive of a quiet, peaceful eden. In between the two theatres, on two terracotta incense burners, we find quotations from Virgilio's description of Ade, suggesting the idea of *thanatos*. Nature and culture meet, reaching a possible agreement, and together they give birth to an "environmental" art. No more useless monuments, but works of art with a social utility.

Sandro Chia
Since the mid Sixties, Sandro Chia has firmly advocated the reaction against conceptual and academic art. A member of the Transavanguardia group (lead by Achille Bonito Oliva), Chia went back to painting and to the traditional medium of the canvas, as a plight for the freedom of the artist, and as a means of reaffirming the manual ability that had disappeared with the excesses of intellectuality. This kind of aesthetics obviously did not include the relationship between art and space; on the contrary, it tried to deny the environmental expansions undertaken by the previous generation. But, once the climax of the protest was over, the group went through a period of adjustment and Chia started to move slowly towards third-dimensionality through some traditional works of sculpture. In the last few years his sculpture evoked the past, through Greek archaisms and elements of Italian Modernism. His works of sculpture, sometimes patched with colour, interact with the environment whenever they are placed in a special, creative way. That's what happens with the sculptures he set in the cel-

Sandro Chia

Castello di Volpaia,
Radda in Chianti

Fabio Cirifino di Studio Azzurro, Mario Merz

lars of the Castello di Volpaia. Identical angels, placed in every corner of the cellar, have an estranging effect on the visitor, who discovers them gradually while walking among the barrels through the dark underground passages. Both the location and the autobiographical photographs he placed on the *barriques*, reveal a unique side of the artist, contrasting with the wordly, sunny one he showed at the recent Siena exhibition. Here we see an intimate and secret side, an inner space that the visitor must cross on tiptoe.

Studio Azzurro

With Studio Azzurro we enter the realm of virtual space. This group from Milan is composed of artists coming from different backgrounds, such as cinema, photography, and computer-software. They all like to hide behind the anonymity of the group, and through the word *azzurro* ("blue") they clearly communicate that their purpose is not a commercial one. Their interactive videos move back and forth in time and space, exploring historical memory and natural phenomenons, physical perceptions and mental conditions. An expanded, enormous space, that can be captured in a videotape, and expanded yet again, reentering real space to connect with the spectator.

With the work they realized in the Rocca di Castellina, *Il Giardino delle Cose* ("The Garden of Things"), these artists focus on the theme of the tactile and acoustic relationship with objects. By means of infrared rays, they illustrate the warmth of hands touching objects.

As for the project they undertook for the Via delle Volte, it is structured to allow quick shifts in time and space; the little windows along the path, that used to be lookout posts for sentinels, offer a wonderful view on the Chianti landscape, acting as virtual spyglasses: you get closer, you zoom in on the landscape, a horse with his rider appears. And this shifting in the real space also allows a shift back in time.

Stefano Arienti

From the generation of artists that emerged during the Nineties, Stefano Arienti is primarily a painter; his focus the representation of images on a surface. It is thus difficult to justify his presence in the Castello della Paneretta, near Barberino Val d'Elsa, as part of an exhibition that features artists concerned with the third dimension and the interaction between artworks and space. From a close observation of his work, one discovers that his actual intention is to destroy, not exhalt, the pictorial image. True, he sometimes draws on famous artists from the past, but his deft, smart touch, degrades and reduces them, sketching out a synthethic formula of their work. Even the techniques and the materials he uses aid this corruption. Consider the hot-iron engraved styrofoam, illuminated from behind with neon light, the vellum treated with silycon or neutral paints, or the scratched slides. It looks like a game - an ironic, sceptical clash with painting. It is an evanescent, ethereal painting, that in the end, denies itself and dissolves into space.

Mauro Staccioli

KAREL APPEL	CASTELLO DI MELETO, GAIOLE IN CHIANTI
STEFANO ARIENTI	CASTELLO DELLA PANERETTA, BARBERINO VAL D'ELSA
JOSEPH BEUYS	PIEVE DI SAN PIETRO IN BOSSOLO, TAVARNELLE VAL DI PESA
SANDRO CHIA	CASTELLO DI VOLPAIA, RADDA IN CHIANTI
SOL LEWITT	BORGO DI SAN DONATO IN POGGIO, TAVARNELLE VAL DI PESA
MARIO MERZ	MURA, SAN CASCIANO VAL DI PESA
MAURIZIO NANNUCCI	CASTELLO DI MONTEFIORALLE E PIAZZA MATTEOTTI, GREVE IN CHIANTI
ANNE & PATRICK POIRIER	CHIOSTRI E SALE D'ARMI DELLA BASILICA DI SANTA MARIA, IMPRUNETA
MAURO STACCIOLI	PIAZZA MATTEOTTI, GREVE IN CHIANTI E TORRE DI LUCIANA, SAN CASCIANO
STUDIO AZZURRO	ROCCA, CASTELLINA IN CHIANTI

OMAGGIO A JOSEPH BEUYS

NEL SEGNO DI BEUYS

Joseph Beuys è una tra le più emblematiche e significative figure dell'arte mondiale del secondo dopoguerra: un uomo, un artista che non ha inventato nessun metodo, ma ha dedicato l'intera sua vita alla ricerca del miglioramento dei metodi esistenti. La crisi dell'uomo contemporaneo, la perdita di identità sono le motivazioni essenziali che hanno impegnato tutta la vita dell'uomo e dell'artista Joseph Beuys. Egli ricercava attraverso la realtà una via d'accesso alla verità che non è nel ritrovarla in un'invenzione del sistema in cui viviamo, ma esiste già nel mondo; l'uomo non deve far altro che riscoprirla attraverso se stesso e nella natura. Quindi l'Uomo e la Natura, con l'animo riunito, costruiranno un mondo vero. Questo è il concetto del pensiero beuysiano.

L'uomo è al centro del lavoro dell'artista e il concetto di creatività è per Beuys strettamente legato alla natura di tutti gli uomini e da esso non può inoltre essere disgiunta in alcun modo una profonda connotazione di libertà. "OGNI UOMO È UN ARTISTA", dice Beuys. Questo slogan viene spesso malignamente interpretato. Beuys non vuole affermare che ogni uomo è un pittore, ma il riferimento è alle qualità di cui ognuno può avvalersi nell'esercizio di una professione o mestiere, qualcunque esso sia; esprimeva questo concetto nella totalità del rispetto della creatività umana. Beuys si è occupato di politica, di economia, di religione, di agricoltura, di ecologia e di tutti quei problemi che coinvolgono quotidianamente l'individuo. Per comprendere l'opera di Beuys e poterne dare un giudizio, è assolutamente necessario non limitarla in chiave formale, ma considerarla profondamente nella sua totalità, analizzando la complessità delle sue articolazioni, gli aspetti di attenzione per il sociale e per tutte la sue implicazioni; allora si comprenderanno la vera motivazione del suo agire e la finalità della sua arte regale. Dobbiamo considerare

Beuys come un diamante. Un diamante ha molte facce, ogni faccia rende visibili per trasparenza le altre, ma nel frattempo non possiamo non considerare l'unità.

Joseph Beuys desiderava confrontarsi profondamente con le idee di alcuni personaggi della cultura del passato come Goethe, Steiner, Schelling, Novalis e altri; ha sempre ritenuto che solo attraverso il confronto si possono elaborare punti di vista di concreta utilità all'uomo di oggi. Amava anche confrontarsi con lo studente, il contadino, l'intellettuale… perché la *comunicazione* per Beuys è il valore fondamentale di qualsiasi rapporto sociale ed essa riguarda tutti i campi della creatività.

Il raggiungimento della libertà, sia per un uomo che per una nazione, sia per l'intero mondo, deve andare di pari passo con il raggiungimento della non-violenza. La rivoluzione è dentro di noi, nelle nostre idee è l'unica rivoluzione possibile, quindi LA RIVOLUZIONE SIAMO NOI e solo nel nostro comportamento vi è evoluzione. Beuys con la sua parola scolpiva, con il suo fare insegnava. Quindi non esiste utopia perché lui esercitava quella famosa *utopia concreta* comprensibile e accettata solo da coloro i quali sentono la necessità di rievocare una diversa modalità del sentire, del percepire, del conoscere e dell'agire.

La *scultura sociale* di Beuys è intesa come un processo permanente di continuo divenire dei legami ecologici, politici, economici, storici e culturali che determinano l'apparato sociale e solamente attraverso la *Living Sculpture* è possibile scardinare il miserabile sistema in cui l'uomo contemporaneo è incappato. KUNST=KAPITAL e SOZIAL PLASTIK sono i due slogan secondo i quali il riferimento culturale concorre a determinare la natura della vita economica e sociale dell'uomo contemporaneo.

In tutta l'opera di Beuys vi è una forte connotazione simbolica che in parte va a riunirsi all'interesse scientifico in senso sperimentale, e in parte confluisce nella zona intuitiva e creativa dell'uomo. Basterebbe soffermarsi sul suo abbigliamento: il cappello, segno

sapienziale iniziatico, il giubbotto da "pescatore di anime" che rimanda alla figura dello sciamano e del Cristo, il frammento di lepre sul petto, similitudine che fissa il principio del movimento della metempsicosi. In questo senso simbolico i materiali che l'artista ha usato per le sue azioni, per le sue opere e per le sue discussioni non hanno alcuna relazione con quelli usati dall'Arte Povera e dai minimalisti americani; essi oltrepassano il puro processo rappresentativo e interpretano il flusso dell'energia umana nel senso naturale e primitivo, il flusso della vita e della morte, dell'uomo e della socialità dell'arte.

Difesa della Natura è l'operazione che lega il Maestro tedesco, negli ultimi 15 anni della sua vita, al nostro Paese. L'Italia è il luogo dei viaggi desiderati e realizzati dall'anima romantica nordica, in una linea che da Goethe passa per Nietzsche sino allo stesso Beuys, che tuttavia muta radicalmente la condizione contemplativa di questo *topos* della cultura tedesca, la ribalta verso una trasformazione dell'humus. *Difesa della Natura* di Joseph Beuys quindi non va intesa solamente secondo un aspetto ecologico, ma va letta principalmente in senso antropologico. Quindi difesa dell'uomo, dei valori e della creatività. Questa operazione è il frutto concreto e articolato della collaborazione e della solidarietà, dell'impegno costante e della disponibilità: qualità che sviluppa un'intesa e un significato profondo col pensiero di ogni uomo che intende fare della propria vita una scultura sociale. L'operazione "Difesa della Natura" è l'offerta più certa del sorgere di una nuova cultura, dove l'arte diventa un atto quotidiano, non limitato al contesto artistico. Un impegno creativo del vivere.

Si comprende come l'arte per Beuys era tutt'uno con la vita, questo significa *Arte Antropologica*. Questo concetto divide la nuova arte da quella tradizionale, divide il passato dal presente che vuole guardare al futuro.

L'arte di Beuys sarà attuale finché l'uomo sarà attuale.

Lucrezia De Domizio Durini

Difesa della natura, cartella fotografica di Buby Durini, 1997
courtesy Lucrezia De Domizio Durini

THE MARK OF BEUYS

Joseph Beuys is one of the most emblematic and significant figures of world art during the post WWII period: as a man, as an artist that has not invented new methods, but instead has dedicated his entire life to the research and improvement of existing methods. The crises of contemporary man, the loss of identity are the motivations that have occupied the life of Joseph Beuys, the artist and the man. Seeking a road of access to the truth - that is, not refinding it in an invention of the system in which we live, but in that which already exists in the world - all man has to do is rediscover it within himself and in nature. Thus Man and Nature, with a spirit reunited, will recreate the real world. This is the concept behind Beuys' thought. This is the Beuysian philosophy. Man is at the center of the artist's work, and the concept of creativity is for Beuys strictly tied to the nature of all men, and holds a deep element of freedom. "EVERY MAN IS AN ARTIST" says Beuys. This slogan is often badly misinterpreted. Beuys does not want to affirm that every man is a master painter, but refers to the qualities of which everyone can access in the practice of their profession or trade, whoever one is. He expressed this concept in his absolute respect for human creativity. Beuys has been involved in politics, economics, religion, agriculture, ecology, and all the problems that daily affect the individual. To understand and evaluate Beuys' work, it is absolutely necessary not to stop at the formal aspect of it, but to consider it profoundly in its totality, analyzing the complexity of his articulations, the aspects of its social involvement and its implications. Only then will one realize the real motivation of this artist's behaviour and the finality of his regal art. We must consider Beuys as we would a diamond, which has many faces; every face makes the others visible through transparence, but

at the same time, we cannot deny the inherent unity.

Joseph Beuys' profound desire was to compare his ideas with those of some personalities from the culture of the past, such as Goethe, Steiner, Schelling, Novalis and others. He has always maintained that only with comparison can one elaborate points of view of concrete use to mankind today. He liked to compare himself with the student, the farmer, the intellectual... because for Joseph Beuys, *communication* is the fundamental value of every social relationship and is the basis for all fields of creativity.

The attainment of freedom, whether for a man, for a nation, or for the world, must go hand in hand with the achievement of non-violence.

The revolution is inside us, in our own ideas lies the only possible revolution, therefore WE ARE THE REVOLUTION and only in our behaviour there is evolution.

With his words Beuys sculpted, while with his actions he taught.

There is no Utopia then, because he practiced that famous *Concrete Utopia*, comprehensible to and accepted only by those who feel the necessity of recalling a different form of feeling, of perceiving, of knowing and acting. The *Social Sculpture* of Beuys is understood as a permanent process of continuous creation of ecological, political, economic, historical and cultural links that determine the social apparatus. Only through the *Living Sculpture* is it possible to unhinge the miserable system into which contemporary man has stumbled into.

KUNST=KAPITAL and SOZIAL PLASTIK are the two slogans according to which the cultural reference concurs to determine the nature of the economic and social life of contemporary man. Found in Beuys' work as a whole, there is a strong symbolic connotation, which in part is linked to his interest in experimental science, and in part flows into man's intuitive and creative zone. It would be enough to take a look at his

way of getting dressed: his hat, the first knowing sign, the jacket as a "fisherman of souls" recalling the figure of the shaman and of Christ, the fragment of hair on his chest, similitude that establish the principle of movement of the metempsychosis. In this symbolic sense, the materials used by the artist for his actions, for his works and for his discussion, have no relation with those used by the Arte Povera and by the American minimalists. They go beyond the pure representative process and interpret the flow of human energy in the natural and primitive sense, the flow of life and death, of man and of the sociality of art.

Difesa della Natura is the work that links this German maestro, during the last 15 years, to his life in our country. Italy is the destination of desired and completed trips by the romantic Nordic spirit, from Goethe, Nietzsche and now Beuys, who radically changes the contemplative condition of this *topos* of the German culture, then overturns it as a transformation of *humus*. *Difesa della Natura* by Joseph Beuys should not be understood only in the ecological sense, but is read principally in the anthropological sense. Thus it defends man, values and creativity. This work is the concrete and articulate result of collaboration and solidarity, of constant commitment and of availability: a quality that develops an understanding and a deep significance with the thought of each human being that aims to create a social sculpture of his life. *Difesa della Natura* is the most true offer for a new culture, where art becomes a daily act, not limited to the artistic realm. A creative commitment to living.

One can see that art and life were as one to Beuys. This is the meaning of *Arte Antropologica*. This concept divides new art from traditional art, divides the past from the present, which wants to look towards the future. The art of Beuys will be current as long as man exists.

Lucrezia De Domizio Durini

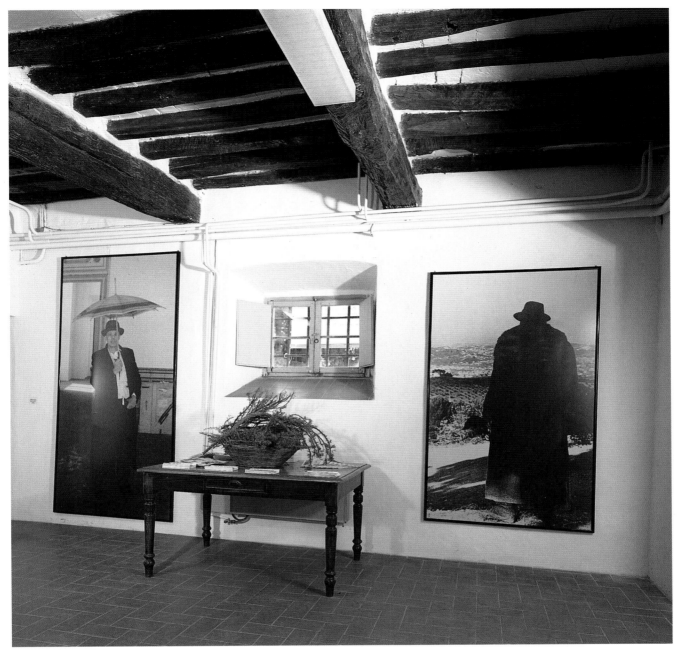

Happening Ombrella, foto di Buby Durini, 1984
Il clavicembalo, foto di Buby Durini, 1978
courtesy Lucrezia De Domizio Durini

KAREL APPEL

PER KAREL APPEL

Tra gli esponenti della generazione informale, Karel Appel è stato tra i primi a dare una concretezza spaziale alle sue invenzioni pittoriche. Prima, agli inizi degli anni Sessanta, con le sculture in legno di ulivo, poi, negli anni Settanta, con quelle in alluminio, vivacemente dipinte nel suo tipico stile "barbarico".

Nell'ultimo decennio Appel ha cominciato a utilizzare materiali di recupero (travi di legno, mobili vecchi, attrezzi contadini, e finanche pezzi di cartapesta prelevati dai carri del Carnevale di Viareggio), che l'artista giustappone e assembla a formare goffe figure che successivamente fonde in bronzo. La fusione conferisce una uniformità ai materiali, contraddetta però dal diverso trattamento del metallo: alcune parti sono in bronzo scuro, altre in bronzo bianco, come se grumi di mucillagini uscissero da quelle sagome sbilenche di gatti, di teste, di fiori o di cavalli a dondolo. Ha tutta l'aria di un gioco, quello di Appel con questi materiali, uno stravagante divertimento da ingegnoso bricoleur, il cui gusto tra il comico e il farsesco sta forse a indicare la qualità del nostro tempo.

La punta più alta di grottesco, la sfida al raddoppio del kitsch, Appel la sferra nel teatrino del Castello di Meleto: qui un assemblage con quattro teste di asini che cantano si inserisce perfettamente nell'eccesso decorativo del sipario e della saletta, con un pieno coinvolgimento spaziale e sinestetico ottenuto anche grazie all'utilizzo di un registratore che diffonde una tenue melodia.

Fabio Cavallucci

FOR KAREL APPEL

Of the exponents of the informal generation, it was Karel Appel who was amongst the first to give a spatial concreteness to his painterly inventiveness. First of all with olive wood sculptures at the start of the Sixties and then, in the Seventies, with works made from aluminium which were vividly painted in his typical "barbaric" style.

In the last ten years, Appel has begun to use found objects (wooden beams, old sticks of furniture, peasants' tools and even bits of papier-mâché taken from the floats at the Viareggio carnival). These the artist juxtaposes and assembles to form clumsy figures which are subsequently cast in bronze. Casting imparts a uniformity to the materials but this is, however, offset by the different treatments the metal undergoes: some parts are in dark bronze, others in light, almost as though clots of mucilages were coming out of those crooked forms of cats, heads, flowers or rocking horses. Appel's use of these materials seems almost like a game - an extravagant pastime for an ingenious handyman - and his taste, which falls somewhere between the comical and the farcical, seems to indicate the quality of our times.

The highest point of the grotesque reached by Appel, the challenge to redouble our notion of kitsch, appears in the little theatre in the castle of Meleto: here, an assemblage with four singing donkeys' heads fits in perfectly with the excessive decoration of the curtain and little auditorium, with a complete spatial and synaesthetic involvement obtained in part thanks to the use of a tape recorder which plays back a faint melody.

Fabio Cavallucci

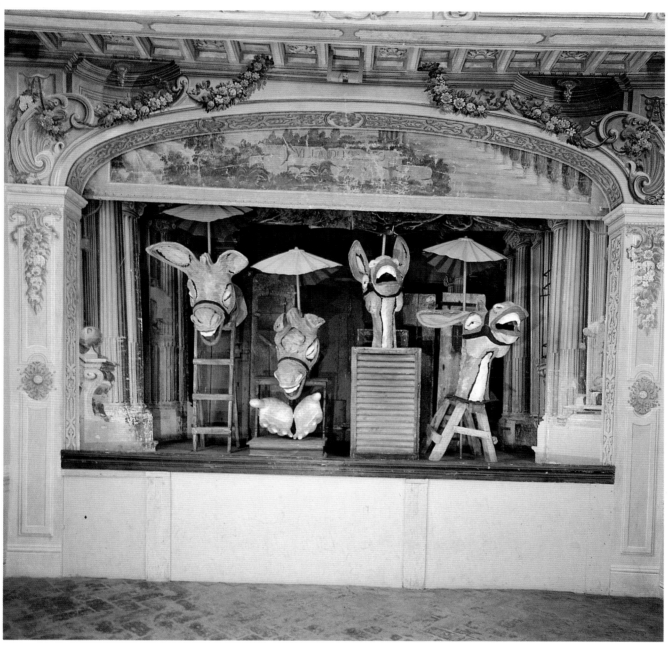

Singing Donkeys, 1992

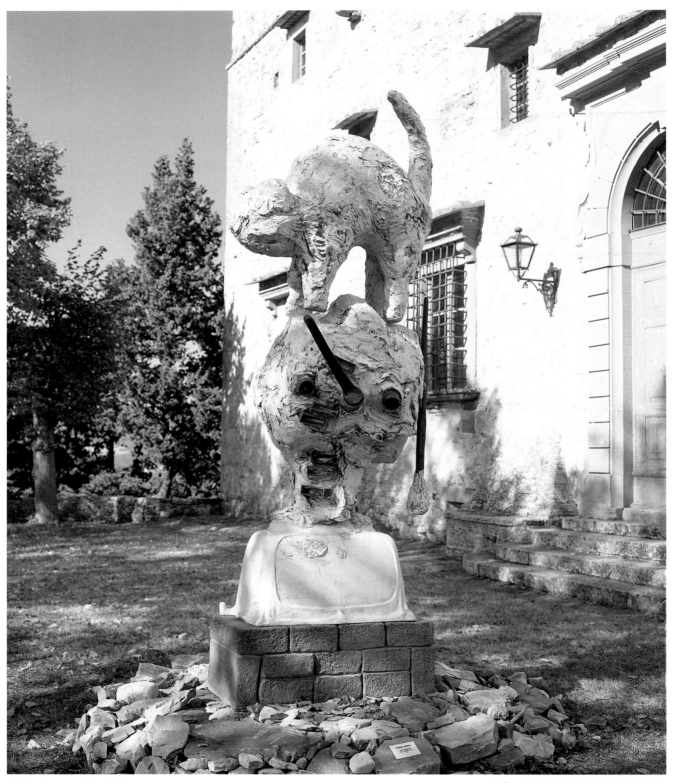

Cat standing on a Head, 1991

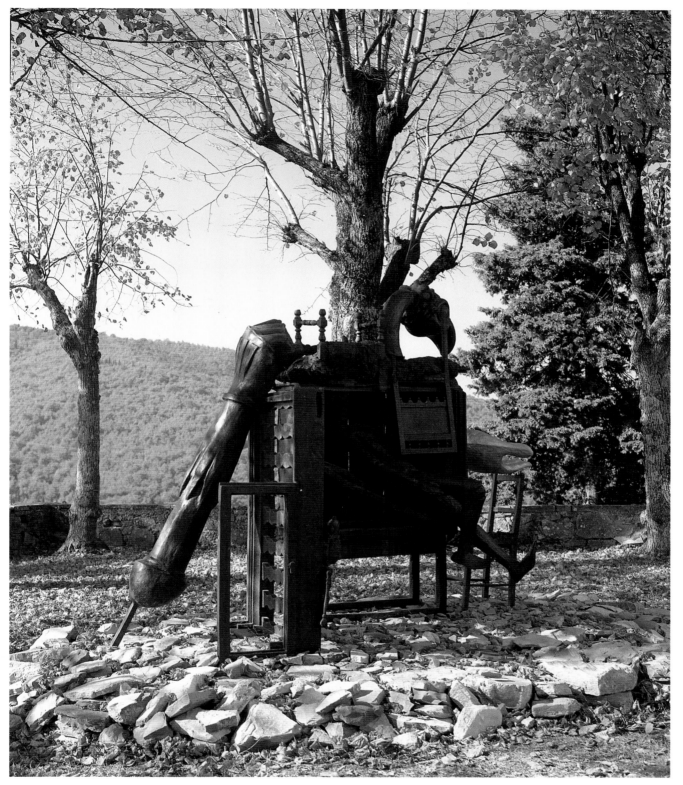

The Accident, 1992

STEFANO ARIENTI

Alla conferma che avrei potuto utilizzare il Castello della Paneretta per partecipare a *Tuscia electa* ho subito pensato alle sue stanze fascinose. Molto spesso mi trovo in imbarazzo nel descrivere anche solo i manufatti che rappresentano l'insieme del mio lavoro artistico. Varietà di materie e di immagini come pure di trattamento. Mi è venuto spontaneo, allora, un catalogo dei lavori dell'ultimo paio di anni. Il catalogo così ricalca le stanze. Dalla scala dove ho messo i due manifesti cancellati, i due lavori più luminosi e naturalistici (o meno recenti), alla cucina dove ho collocato una scultura di carte piegate appositamente preparata.

Il paesaggio con i tulipani, dove i manifesti non più cancellati si strappano capricciosamente in volute; la stanza grande con i disegni a vernice spray neri o marrone, dove l'immagine diventa umana ma ha una consistenza sfuggente e sfumata come l'occhiata di un fantasma; infine le due stanze dove vedere i miei traffici sulle diapositive: graffi minuziosi espressivamente pittorici (la stanza con le due stampe) e una proiezione fantasmagorica a partire da immagini ognuna con una diversa informità.

È un castello dove la pittura la fa da padrona, dove ho abbandonato ogni alta aspirazione artistica per affidarmi totalmente alle immagini che occhieggiano o si arricciano su se stesse. Nessun particolare compiacimento sulla materia tradizionale dei quadri. Povero me, il pennello rotola via dalle mie dita che invece si affaccendano ad indicare agli occhi dove illuminare cancellando, colorare graffiando, sfumare spruzzando, costruire piegando, eccetera eccetera…

Milano, ottobre 1997
Stefano Arienti

When I received confirmation that I could I use the Castle of Paneretta to take part in *Tuscia electa*, I immediately thought of its fascinating rooms.

Very often, I feel uneasy about describing even only the articles which my artistic work represents. A variety of materials and images as also of treatments. The idea of a catalogue of my work over the past two years came spontaneously to me. The catalogue therefore follows the layout of the rooms faithfully. From the stairs where I placed the two cancelled-out posters - two of my most luminous and naturalistic (or least recent) works - to the kitchen where I placed a sculpture of specially prepared folded sheets of paper.

The landscape with the tulips, where the no longer cancelled-out posters whimsically tear themselves into spirals; the great room with the black or brown aerosol drawings in which the image becomes human but has a fleeting, half-hidden consistency like the glance of a ghost; finally, the two rooms where one can see my reworkings of slides: minute scratches which are expressively painterly (the room with the two prints) and a phantasmagorical projection made from images, each of which has a different formlessness.

It is a castle in which painting is the master, a place where I abandoned any high artistic aspiration in favour of surrendering myself completely to images which eye each other or curl up. There was no particular gratification in the traditional materials of paintings. Poor me: the brush rolls away from my fingers which instead busy themselves showing the eyes where to look cancelling, colouring by scratching, toning down by spraying, constructing by folding, etc., etc...

Milan, October, 1997
Stefano Arienti

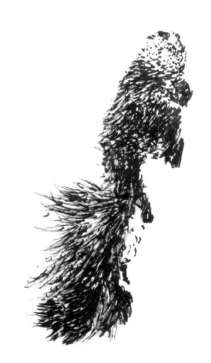

Progetto per il Chianti, 1997

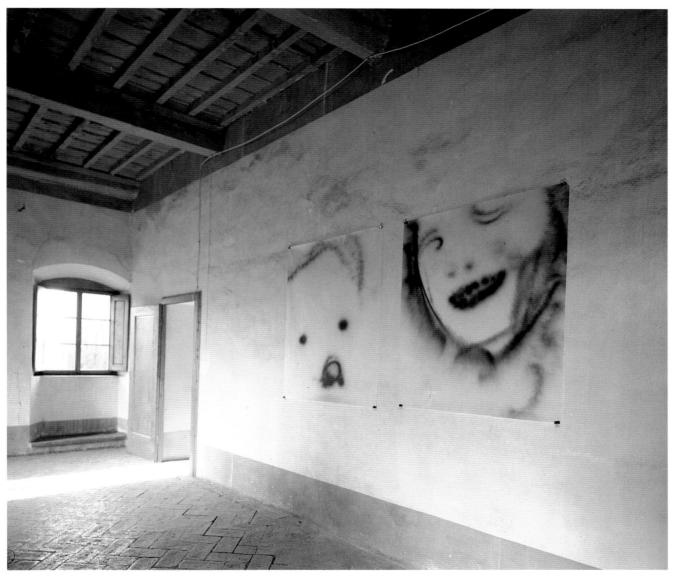

Warren, 1996
Risata, 1996

Senza titolo, 1997

Parco Lambro, 1997

SANDRO CHIA

"Questo scritto in forma di sceneggiatura per un ipotetico documentario cinematografico ha lo scopo di simulare una descrizione visiva ed emotiva dell'ambiente in cui il lavoro in mostra ha preso forma." [1] Ecco l'*incipit* del testo di Sandro Chia intitolato *Documentario* da me pubblicato nel secondo dei due tomi che corredavano l'importante antologica senese di quest'anno. Riproporlo al lettore è un dovere del filologo attento perché esso rappresenta l'idea fondante dell'intervento fotografico e scultoreo che l'autore ha progettato per questa occasione. Le foto fatte da Chia ed allestite nella barriccaia di Volpaia documentano infatti i presupposti culturali del rapporto fra l'artista e i luoghi in cui vive, New York e Montalcino, rappresentando così la didascalia naturale, anche in termini temporali, dell'"ipotetico documentario" già ricordato. Le foto non sono documenti originali di incontri e o di fatti accaduti ma sono soltanto la riproduzione fotografica di foto originali, sono foto scattate mentre si guardano altre foto, mentre si sfogliano dei ricordi, cercando di carpire nell'arco di pochi minuti ciò che ha rappresentato e che rappresenta il passato non in senso storico ma in senso culturale. Le sculture inserite nel viaggio diventano così dei veri e propri totem, simbolicamente e formalmente pittorici anche se in tre dimensioni, che si palesano allo spettatore come paradigma ideale del percorso culturale dell'artista e come esempio storico degli esiti e del portato di tale cultura.

[1] *Sandro Chia. Opere scelte 1975-1997*, a cura di Luigi Di Corato, tomo II, p. 5, Leonardo Arte, Milano, 1997.

Luigi Di Corato

"This piece, written in screenplay form for a hypothetical documentary film, wishes to simulate a visual and emotional description of the atmosphere in which the work on exhibit has taken form." [1] This is the *incipit* of the text by Sandro Chia entitled *Documentary* published by me in the second of the two volumes which belong to the important Sienese anthological show of this year. It is the duty of the careful philologist to repropone this piece as it represents the founding idea of the photographic and sculptural intervention which the author has planned for this occasion. The photos which Chia has taken and arranged in the *barriccaia* of Volpaia document in fact the cultural premises in the relationship between the artist and the cities in which he lives, New York and Montalcino, thereby representing the natural "caption", also in temporal terms, of the "hypothetical documentary" mentioned above. The photos are not original documents of encounters or of events, but merely the photographic reproduction of original photos. They are photos taken while one is looking over other photos, while one sifts through memories, trying to understand, in the space of a few minutes that which has represented and which represents the past in a cultural rather than a historical sense. The sculptures placed along the journey represent actual totems, symbolically and formally pictorial, even in three dimensions, which make themselves known to the spectator as an ideal paradigm of the cultural path of the artist and as a historical example the results and of the importance of that culture.

[1] *Sandro Chia. Opere scelte 1975-1997*, editor Luigi Di Corato, tomo II, p. 5, Leonardo Arte, Milano, 1997.

Luigi Di Corato

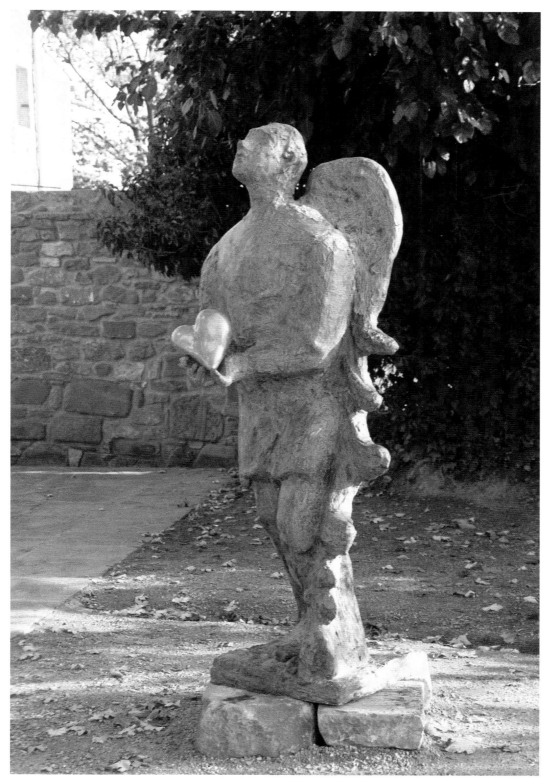

Angelo, 1996

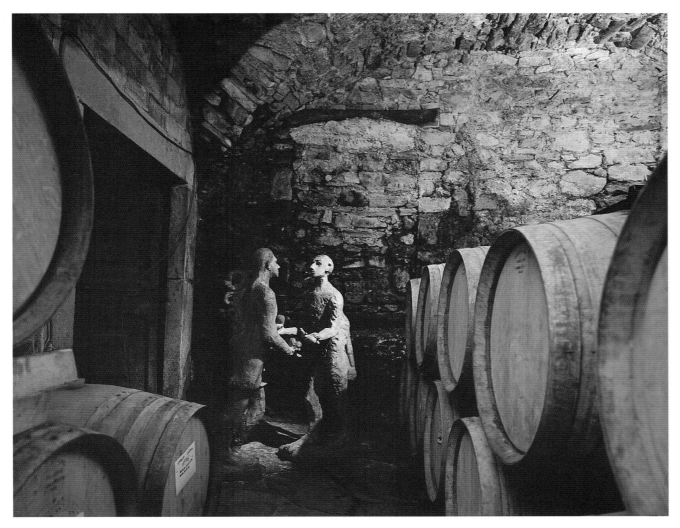

Angeli, 1996

SOL LEWITT

PIRAMIDI E FORME COMPLESSE:
LA RAGIONE GEOMETRICA DEL
SENTIMENTO

Con la denominazione *Piramidi* e *Forme complesse* viene designato un gruppo di opere realizzate da Sol LeWitt tra il 1986 e il 1991, costituito da 171 insiemi plastici formati da elementi poliedrici tridimensionali semplici o complessi. Parallelamente a tali insiemi plastici Sol LeWitt ha eseguito di propria mano delle *gouaches* o fatto realizzare da maestranze alle sue dipendenze dei disegni murali o *Wall Drawings* che hanno come elemento centrale della figurazione, a loro volta, "piramidi" e "forme complesse". I disegni e gli insiemi plastici, se messi opportunamente a confronto, mostrano l'intreccio che, nell'ambito della ricerca intrapresa dall'artista, lega inestricabilmente gli uni agli altri. Al disegno l'artista affida il compito di prefigurare i temi spaziali, di enucleare intuitivamente i nodi compositivi nonché di chiarire calligraficamente gli aspetti sintattico-lessicali e le relazioni ambientali implicati dalla ricerca tridimensionale intrapresa mentre al progetto e alla successiva esecuzione delle piramidi e delle forme complesse affida quello di sottoporre gli esiti formali di ciascuna opera o gruppi di opere precedentemente immaginate a un controllo razionale rigoroso. Ciò che colpisce nelle *gouaches* e nei *Wall Drawings* è il cromatismo policromo e caldo delle facce delle figure poliedriche rappresentate sul piano nel confronto con l'asettico e neutro trattamento bianco delle facce delle piramidi e delle forme complesse tridimensionali come anche la libera disposizione delle figure nel foglio o sul muro, se posta in relazione alla rigida griglia modulare che funge da dispositivo geometrico regolatore e insieme di misura delle forme tridimensionali. Il valore della ricerca iniziata da Sol LeWitt nel 1986 non è pertanto riferibile alle qualità formali di ciascuna singola opera ma al procedimento ideativo messo dallo stesso in atto, dove si coniugano sentimento e ragione, intuizione e calcolo, poesia e misura.

Stabilito il nesso inestricabile che intercorre tra disegni e forme tridimensionali, se si vuole dunque cogliere pienamente il significato di ciascuna opera, si deve far riferimento idealmente all'intero universo espressivo e formale in cui la stessa si colloca e da cui ha avuto origine.

Se si analizzano in successione le 171 piramidi e forme complesse si vedrà che esse soggiacciono a un medesimo principio formale e che il grado di complessità è ottenuto, per avanzamenti successivi, attraverso un paziente e sistematico lavoro.

Prendendo le mosse da poliedri regolari e da temi plastici elementari e predisponendo un efficace metodo combinatorio, l'artista ha mirato a definire un sistema formale aperto che permette modulazioni infinite. Al pari di una lingua parlata, basandosi su regole semplici, Sol LeWitt ha elaborato un emozionante linguaggio plastico.

Moreno Orazi

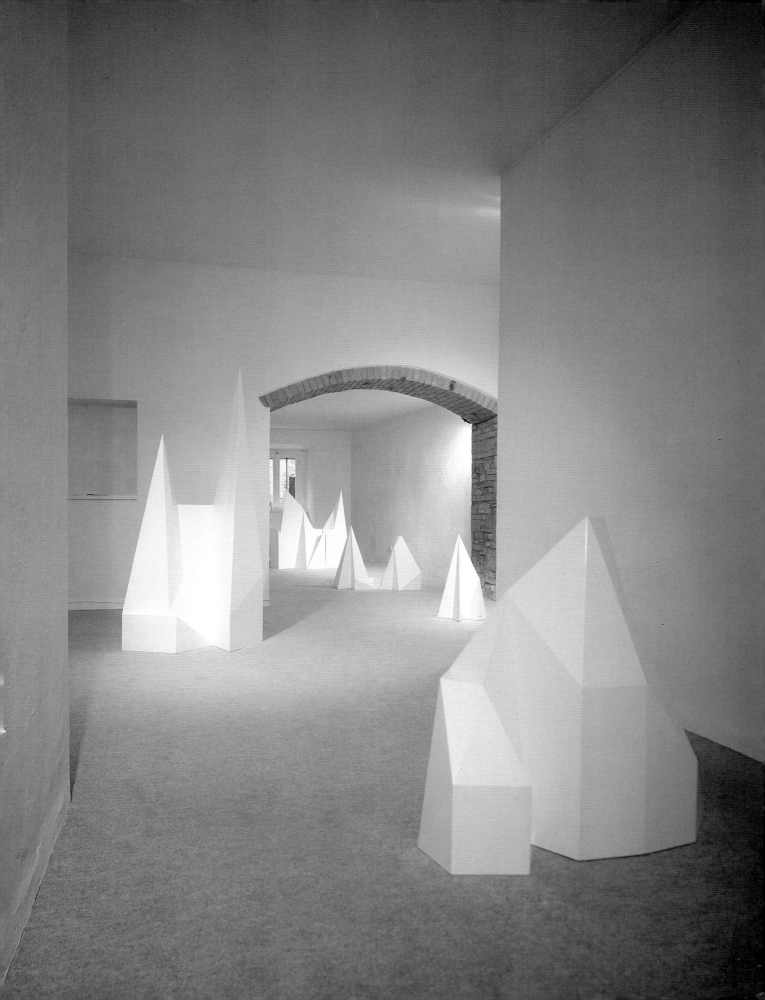

PYRAMIDS AND COMPLEX FORM: THE
GEOMETRIC REASON OF FEELING

Under the name of *Pyramids* and
Complex Form a group of 171 plastic
tridimensional polyhedric works was
designed by Sol LeWitt between 1986
and 1991. Together, with these plastic
ensembles, Sol LeWitt created some
gouaches and oversaw some *Wall
Drawings* made by skilled workers in his
service, whose central theme is
pyramids and complex forms. The
drawings and the plastic ensembles,
when compared, show the interlacing
which inextricably links them together. In
the drawings, the artist attempts to
prefigure spacial themes, to intuitively
explain the composing parts, and to
clarify in a calligraphic way, the
syntactical-lexical elements and the
environmental relationships implied by
the three-dimensional quest undertaken.
Conversely, his subsequent work with
the pyramids and complex forms
demonstrates a more formal, more
rigorous rational control. What is striking
about the *gouaches* and the *Wall
Drawings* is the warm polychrome
colouring of the faces on the polyhedric
figures, especially when compared with
the aseptic and neutral white treatment
given the "pyramids" and the
tridimensional "complex forms". Notable

too is the free arrangement of the figures
on paper or on the wall, positioned
against the rigid modular grid that acts
as a regulating geometric instrument
and as a measure of the tridimensional
forms. The value of the research which
Sol LeWitt began in 1986 is not therefore
measured by the formal quality of each
single work but as a process of ideas
acted out by the artist, who has united
feeling with reason, intuition with
calculus, and poetry with measure.
Given the inextricable link between the
drawings and the tridimensional forms, if
we want to fully measure the
significance of each work, we must
ideally reference the entire expressive
and formal universe the work itself refers
to and originates from.
If we analyse the succession of the
works, we realize that they follow the
same formal principle, and that the
degree of complexity is achieved step
by step with patient and systematic
labor. Starting from regular polyhedrons
and elementary plastic themes
efficaciously organized and combined,
the artist has aimed to define an open
formal system that allows an infinite
number of modulations. As much as a
spoken language, based on simple
rules, Sol LeWitt has created an exciting
plastic language.

Moreno Orazi

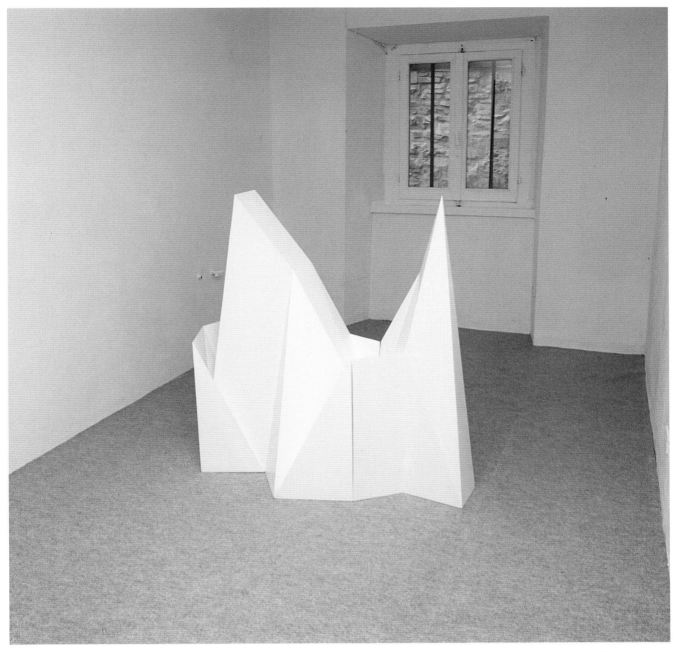

Complex Form n.86, 1988
courtesy Galleria Bonomo, Roma-Bari

MARIO MERZ

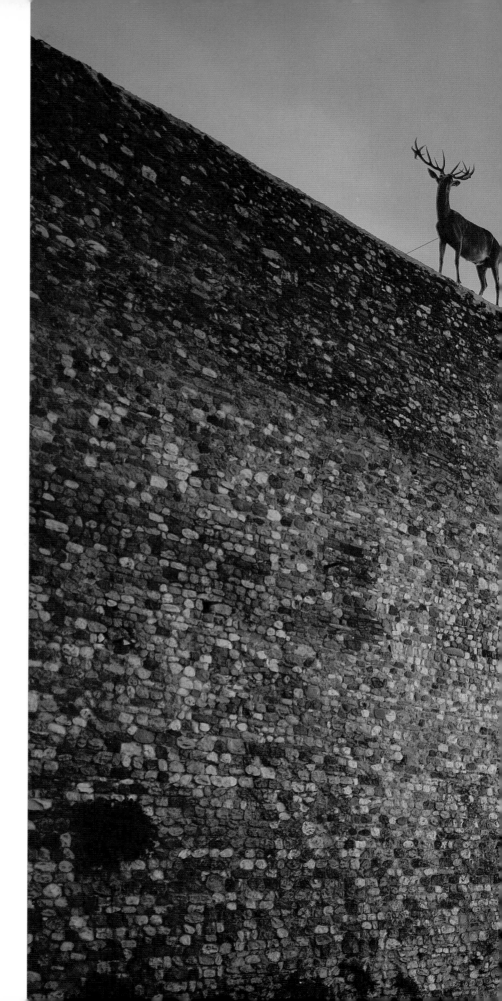

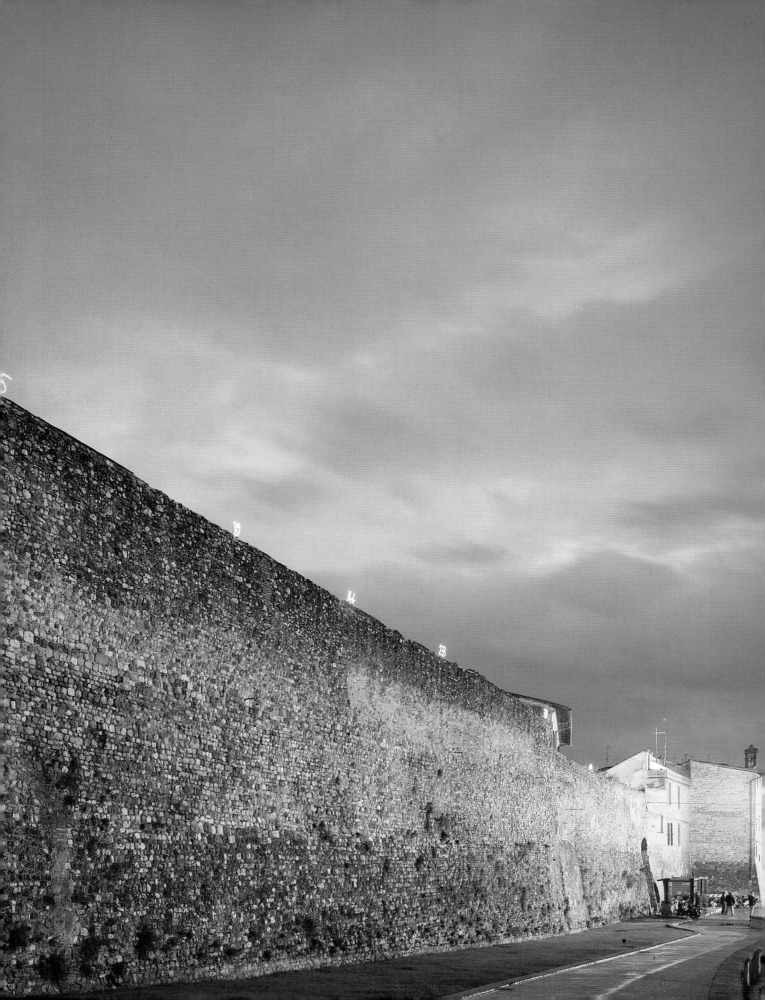

Il muro di San Casciano è già un bel teatro, un grande apparire teatrale con quella luminaria dal basso che lo sviluppa tutto nella sua orizzontalità; un muro così è veramente una grande fisionomia…

Il cervo è un vecchio amico è un animale con il carattere emotivo, ma anche un gran testone a rimanere cervo della famiglia dei cervidi. La sua fisionomia è altera e aggraziata il pelo è raso come fosse toccato dal vento e dalla pioggia per rimanere poi giallo e rosso sotto il sole, animale solitario lunatico ma solenne sugli spalti.

Un qualcosa, un qualcuno che si profila nella notte, per via di se stesso dal disegno così antico, unito, a un livello ribassato, alla serie dei numeri che possono andare verso l'infinito… ramo, ramo, zoccolo quattro volte uno uno due tre cinque, naturalmente poi cinquantacinque 89 144 233 377 610 1597 2584… si spererebbe fossero cervi in una sarabanda intorno alle mura di San Casciano. Con il loro muro, questo ANDARE del cervo e dei numeri in prospettiva orizzontale li trovo uniti sera dopo sera e notte dopo notte.

Mario Merz

The wall of San Casciano is a wonderful theatre, a great theatrical appearance thanks to that light from below which shows it in all its horizontality; a wall like this really has great physiognomy…
The deer is an old friend; an animal with an emotive character but which is also as stubborn as a mule in staying as a deer in the cervids family. Its physiognomy is changeable and graceful; its coat is smooth as though touched by the wind and the rain causing it to show yellow and red under the sun; it is a solitary, moody animal but solemn on the bastions.
A something, a someone who stands out in the night through itself, a being of ancient form, united, at a lowered level, with a series of numbers which can rise to infinity… antler, antler, hoof four times one one two three five, and naturally then fifty-five 89 144 233 377 610 1597 2584… one might hope there were deer in a confused mass around the walls of San Casciano. With their wall, this GOING forward of the deer and the numbers in horizontal perspective is something I find joined together evening after evening and night after night.

Mario Merz

Senza titolo, 1997

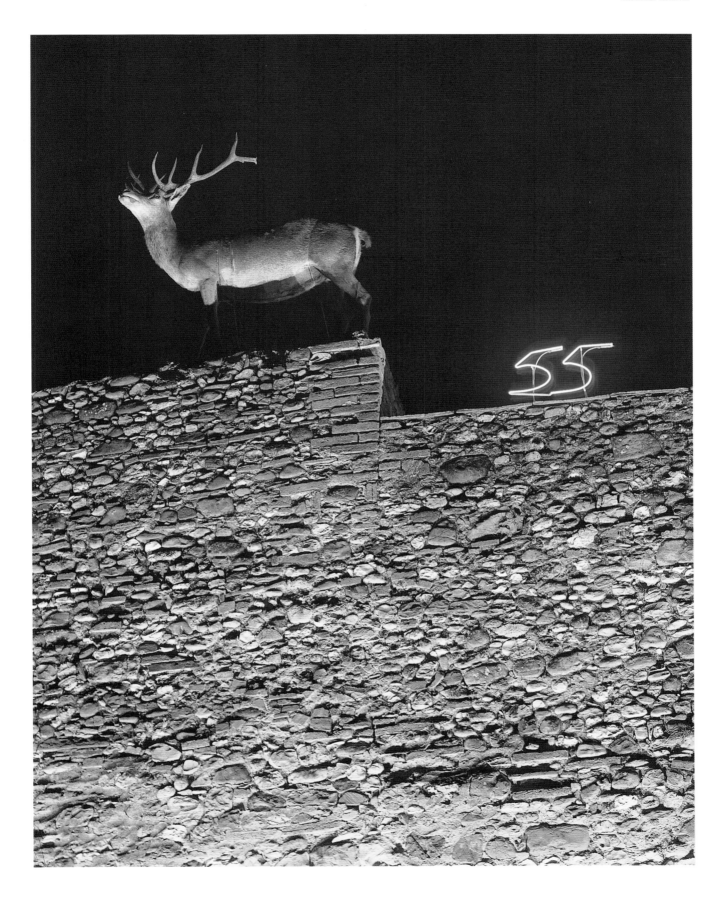

MAURIZIO NANNUCCI

There's no reason to believe that art exists, 1997

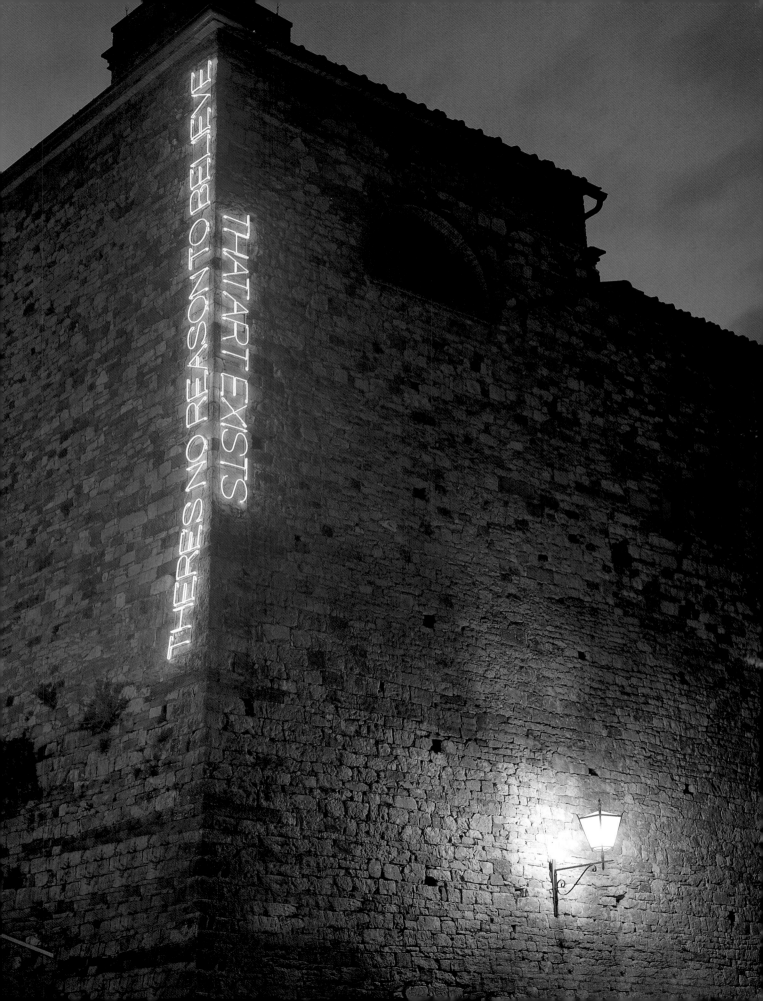

UN ALTRO CONCETTO DI POSSIBILITÀ…

ANOTHER NOTION OF POSSIBILITY…

Penso a uno spazio, o meglio a una zona, dove l'arte definisce se stessa come una demarcazione e una auto-contraddizione […], dove una opposizione a rigide categorie porta alla sparizione o perlomeno alla contestazione della originaria natura convenzionale dell'opera d'arte. Riguardo a ciò il concetto, la scelta del materiale e il luogo dell'installazione sono decisivi. Nell'ambiente urbano vi sono spazi intermedi, dove l'opera viene affrancata dal suo immediato consumo come opera d'arte […]
Le parole sono incredibilmente plastiche, con immagini mentali, immagini illusorie, immagini enigmatiche e immagini di desiderio fanno girare il nostro cervello. Fanno appello alle nostre emozioni e trasmettono esperienze emotive. Al di là della loro natura concreta e della disinvoltura nell'interpretarle, le parole sono ancora una manifestazione dell'indicibile […]
Linee e cerchi costituiscono la struttura geometrica dell'alfabeto. Da ciò derivano innumerevoli forme di scrittura differenti. Io considero la scrittura una icona di per se stessa, che posso esplorare per tracciarne i confini indipendentemente dal significato della parola […]
Il testo genera il colore, ma anche il colore influenza il testo. Voglio dire che la frase ha una sorta di luce propria che io lascio visualizzare nella fluorescenza: aggiungendo il colore, si amplifica il significato apparente del testo, che normalmente è nascosto […]
La luce al neon è molto seducente. Ottiene l'effetto di una espressione decorativa le cui caratteristiche provocatorie ci attraggono e ci costringono a notare un oggetto.

Da una conversazione tra Maurizio Nannucci e Gabriele Detterer, pubblicata nel catalogo *Maurizio Nannucci in der Wiener Secession*, 1995.

Maurizio Nannucci

I think of a space or rather a zone in which art defines itself as a demarcation and a selfcontradiction […], where opposition to strict categories results in the disappearance of or at least challenge to the original conventional nature of the art work. In this respect the concept, choice of material and site of installation are decisive. In the urban environment there are intermediate spaces, where the work is liberated from its immediate consumption as an art work […]
Words are incredibly plastic: they keep our minds going with mental images, deceptive images, enigmatic images and images of desire. They appeal to our emotions and transmit emotional experiences. Beyond their concrete nature and ease of interpretation, words are still a manifestation of the unutterable […]
Lines and circles form the geometric structure of the alphabet. Countless different versions of writing stem from this. I regard writing as an autonomous icon, which I can explore independently of the meaning of the word to extract contours […]
The text generates the colour, but the colour also influences the text. I mean, the sentence has a sort of independent light which I release throught the fluorescence: by adding colour one extends the apparent meaning of the text which is normally hidden […]
Neon light is a very seductive light. It has the effect of an ornamental demonstration whose challenging characteristic captivate one to notice an object.

From a conversation with Maurizio Nannucci by Gabriele Detterer, printed in the catalogue *Maurizio Nannucci in der Wiener Secession*, 1995.

Maurizio Nannucci

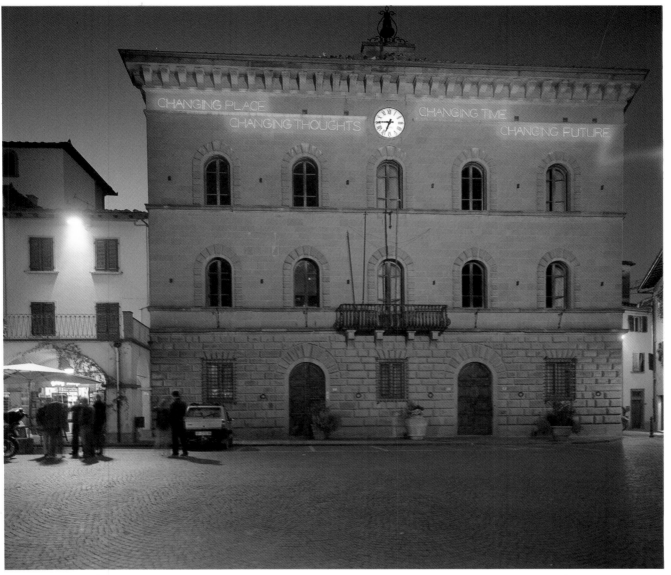

Changing place, changing thoughts, changing time, changing future, 1997

ANNE & PATRICK POIRIER

IL GIARDINO DEI PROFUMI

Un giorno qualcuno ha detto: "Non c'è Paradiso se non quello perduto". Mi sembra che si tratti di Marcel Proust. Nell'immaginario nato da civiltà e religioni diverse, il giardino è l'immagine del Paradiso. Là, gli animali più belli vivono in perfetta armonia. Là, gli alberi danno i frutti più belli. Là, scorrono fiumi di miele e di latte. Là, le piante e i fiori diffondono i loro deliziosi profumi. Tutto questo fa pensare al giardino dell'Eden, al Paradiso Coranico, ai giardini Mogol, alle Mille e una Notte…

Il giardino, immagine del Paradiso, è anche il luogo della meditazione poetica, della contemplazione silenziosa che induce il visitatore all'armonia interiore. Giardino dei nostri chiostri cristiani, o giardino Zen dell'antico Giappone: luogo chiuso, "HORTUS CONCLUSUS", il giardino simbolizza il mondo e al tempo stesso lo contiene. Ma nel mondo di oggi, quasi esclusivamente teso verso il materialismo, dove tutto va sempre più veloce, tutto contribuisce alla dispersione e al non rafforzamento dello spirito, dove il silenzio fa paura e dove la tecnologia e la simulazione ormai governano e si sostituiscono alla realtà della vita, questo Concetto di Giardino rischia di sparire.

Per questo ci sembra che il giardino diventerà sempre più necessario all'uomo di domani, poiché l'uomo di oggi vive nel fracasso e nella dispersione, si accanisce a distruggere la Natura, a corrompere la Cultura. Ecco, dunque, l'idea per un giardino che noi speriamo sia realizzato nel Futuro. Accanto al progetto globale presentato in forma di schizzi, la mostra propone degli elementi a grandezza reale che faranno parte del giardino definitivo: una grande VOLIERA, destinata ad accogliere degli uccelli scelti per la bellezza del loro canto e del loro piumaggio, due grandi BRUCIAPROFUMI, destinati ad ardere piante aromatiche qui coltivate e a diffonderne gli odori. Nella realizzazione definitiva, inoltre, due piccoli TEATRI DI VERZURA consentiranno ai frequentatori del giardino di sedersi, riposarsi, sognare, ed accoglieranno, di tanto in tanto, attori di passaggio, narratori e musicisti. Un luogo di calma, di piacere per i sensi e di raccoglimento per lo spirito.

Anne & Patrick Poirier

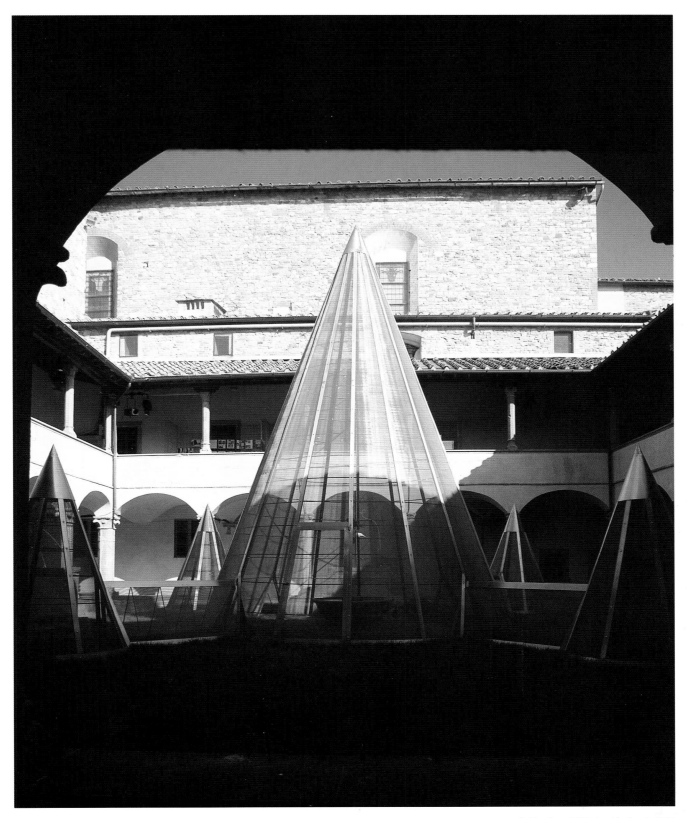

Il Giardino dei Profumi (voliera), 1997

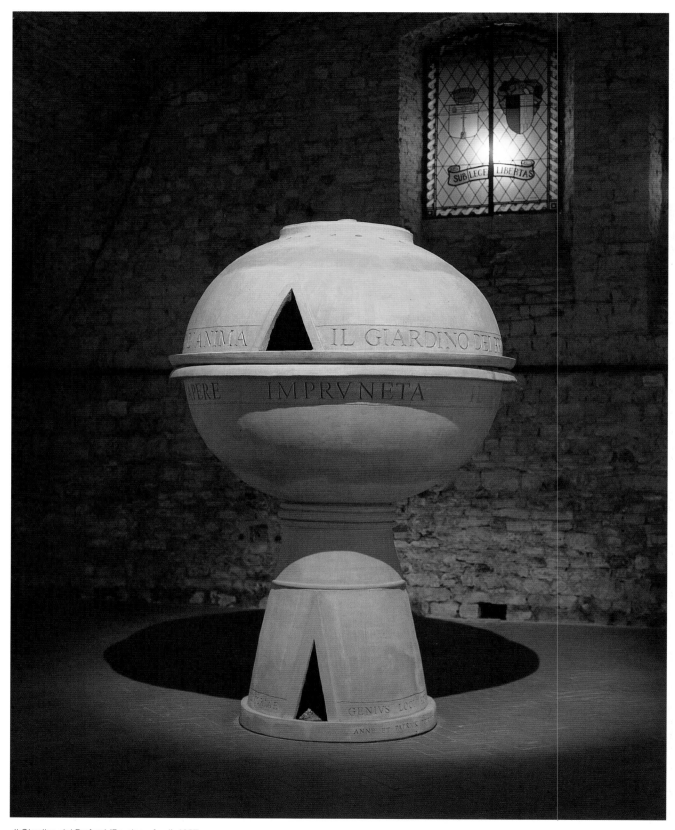

Il Giardino dei Profumi (Bruciaprofumi), 1997

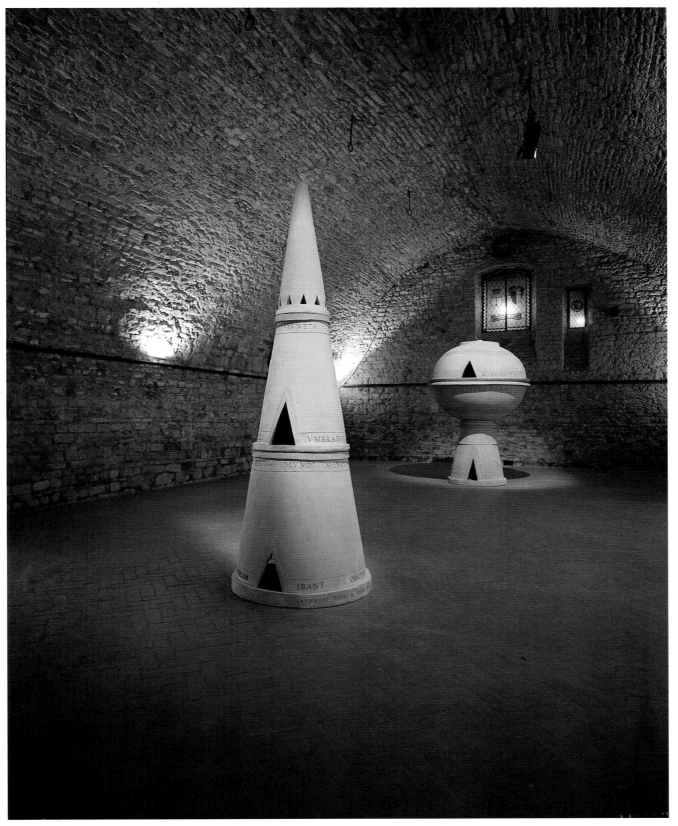

Il Giardino dei Profumi (Bruciaprofumi), 1997

THE GARDEN OF PERFUMES

Once someone said: "There is no Paradise other than the lost one". I think it was Marcel Proust. In the imagination born from civilization and different religions, the garden is the image of Paradise. Here the most beautiful creatures live in perfect harmony. Here, the trees bear perfect fruit. Here, run rivers of milk and honey. Here, plants and flowers give off delicious scents. All of these images make us think of the garden of Eden, of the Koranic Paradise, of the Mogul gardens, of The Thousand and One Nights... The garden, image of Paradise, is also a place of poetic meditation, of silent contemplation that induces in the visitor interior harmony. Garden of our christian cloisters, or the Zen garden of ancient Japan: a closed place, "HORTUS CONCLUSUS", the garden symbolizes the world and at the same time contains it. But in today's world, almost completely bent towards materialism, where everything goes faster and faster, where everything contributes to the dispersion and not to the reinforcement of the spirit, where silence scares us, and where technology and simulation at this point rule and substitute reality in our lives, this Garden Concept is at risk of disappearing. For this reason, it seems to us the garden will become even more necessary to mankind of tomorrow, because people of today live in frantic noise and dispersion, in a relentless rage destined to destroy Nature, to corrupt Culture. Hence our idea for a garden that we hope will be realized in the Future. Along with the global plan presented in the form of sketches, the exhibit proposes elements of real scale that will become part of the definitive garden: a large AVIARY designed to host birds chosen for the beauty of their song and plumage, two large PERFUME BURNERS that will release the scents of aromatic plants cultivated here. In its final state, two little GREENERY GARDENS will invite visitors to sit, to rest, to dream, and it will occasionally host passing actors, storytellers and musicians. A place of serenity, a pleasure to our senses, a host for meditation of the spirit.

Anne & Patrick Poirier

Progetto per il Chianti, 1997

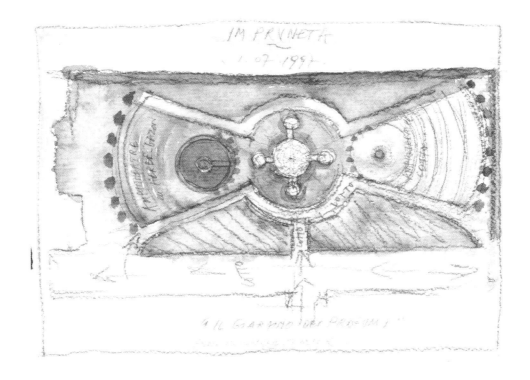

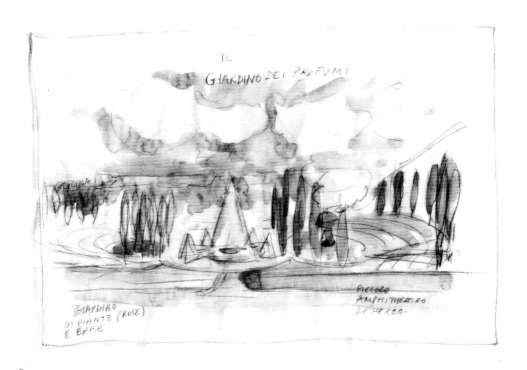

MAURO STACCIOLI

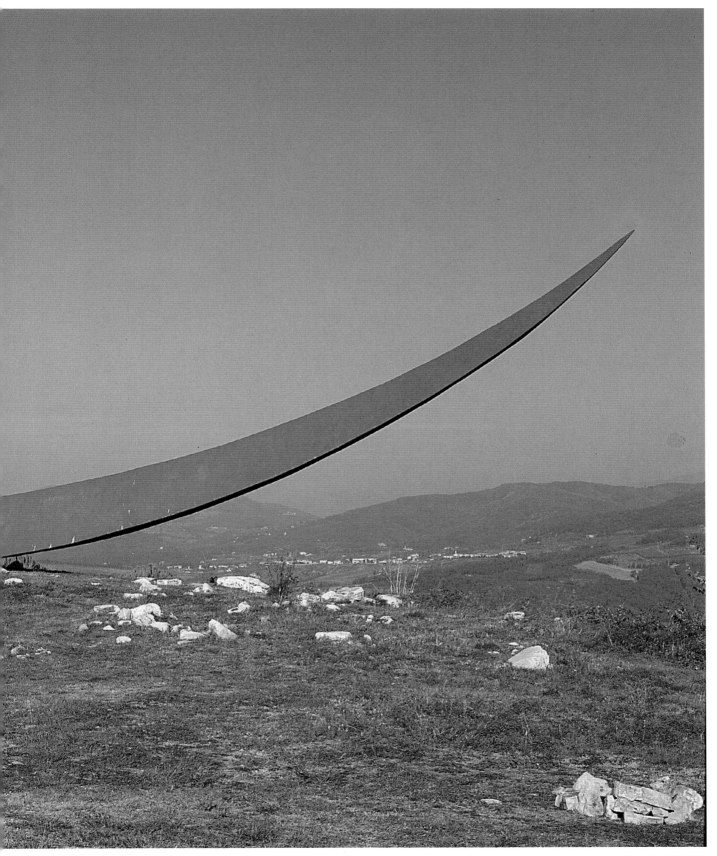

Torre di Luciana '92, 1992

STOLLO

Uno stòllo, o stilo, una forma dettata dalle forme, e dalla storia, costruita di ferro e cemento rosso. Un segno sospeso nel cuore collettivo, tra la certezza del piacere di fare, di rendere visibile, tattile un'idea e l'interrogativo del suo senso nello stare qui in questo luogo, nelle sue misure, nella sua storia, tra le sue parole.

Ottobre 1997

Mauro Staccioli

"STOLLO"

A stack pole or beam, a form dictated by form and history, made from iron and red cement. A sign suspended in the collective heart, between the certainty of the pleasure of making an idea tactile, visible and the questioning of its sense of staying in this place, in its form, in its history, amongst its words.

October, 1997

Mauro Staccioli

Greve '97 (stollo), 1997

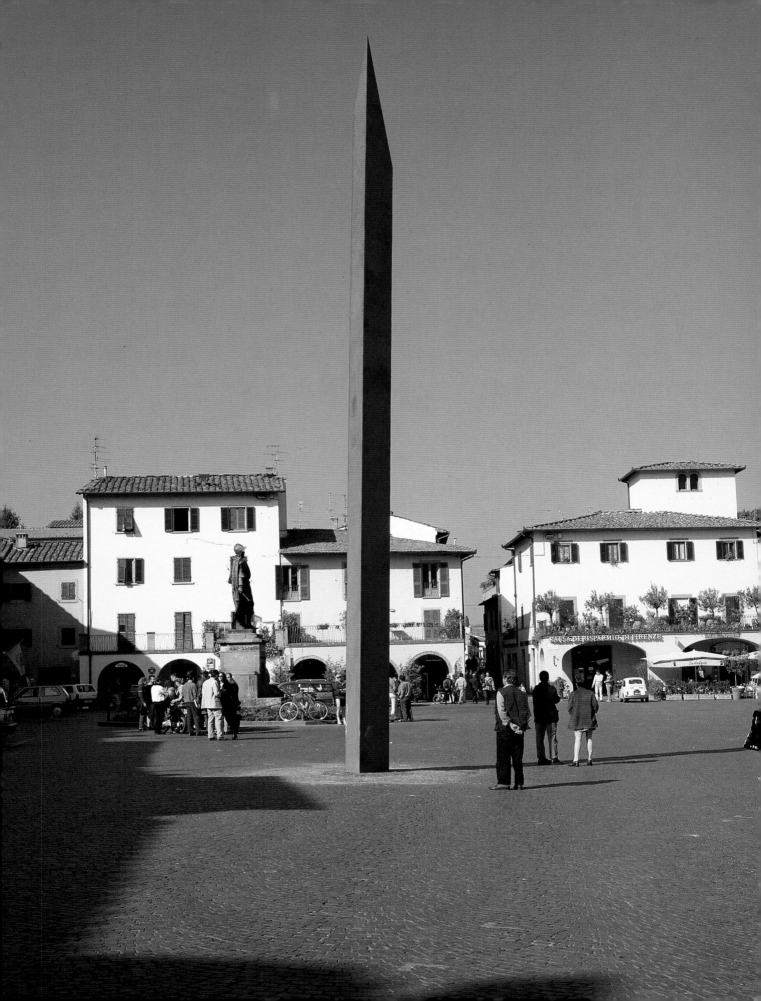

STUDIO AZZURRO

IL GIARDINO DELLE COSE

Il grande flusso di immagini prodotte dai mass media che quotidianamente si riversano nella nostra testa e che invadono i nostri pensieri assomiglia molto all'enorme quantitativo di cose che normalmente attraversano i nostri percorsi o si depositano nelle nostre abitazioni.

Una miriade di oggetti e figure virtuali fluiscono senza lasciare il tempo di costruire la minima esperienza né la possibilità di caricarle del più semplice valore affettivo; immagini che depositano una enormità di scorie mentali, per nulla differenti da quelle reali che invadono i nostri spazi fisici.

Una massa di rifiuti che altera la qualità del nostro immaginario e oscura la nostra intelligenza con uno scenario densissimo e forse anche seducente, ma utile soltanto a mascherare il vuoto che gli sta dietro. Ma è proprio da un vuoto, da un silenzio, da un buio che si sente la necessità di ripartire: una pausa che faccia riscoprire l'utilità di "conquistare" una immagine, "sentire" una cosa.

Questa videoinstallazione racconta la cura e l'attenzione che occorrono per far emergere dall'oscurità degli schemi una serie di oggetti. Sono figure riprese dal buio non attraverso la luce ma la loro intensità di calore. Una telecamera agli infrarossi, infatti, evidenzia i soggetti del nostro video riscaldati dal calore delle mani, manipolati con la cura, la pazienza e la sensualità di un vasaio verso l'argilla o di uno scultore davanti a una pietra.

Le mani formano gli oggetti e il tempo li trasforma.

Di fronte alla camera termica si evidenzia anche la difficoltà di fissare la figura rilevata, di farla permanere strappandola al suo vuoto liberatorio: quello spazio buio nel quale tende a ritornare man mano che, esclusa dalle attenzioni, si raffredda. Il tempo rende instabile l'oggetto, lo trasforma, lo dissolve in un passaggio continuo di nuove intensità.

La videoinstallazione, nel rappresentare la cura e la conquista dell'immagine e il rispetto per il suo tempo, vuole evidenziare la necessità di formare una nuova esperienza adeguata alla trasformazione della natura delle cose, alla diffusa condizione immateriale, a quello scenario virtuale che anche esse formano e che in questa occasione abbiamo cercato di "toccare", per una volta senza l'aiuto di guanti elettronici e sensori, protesi e tastiere, ma così, semplicemente con le mani.

Studio Azzurro

Il Giardino delle cose, 1997

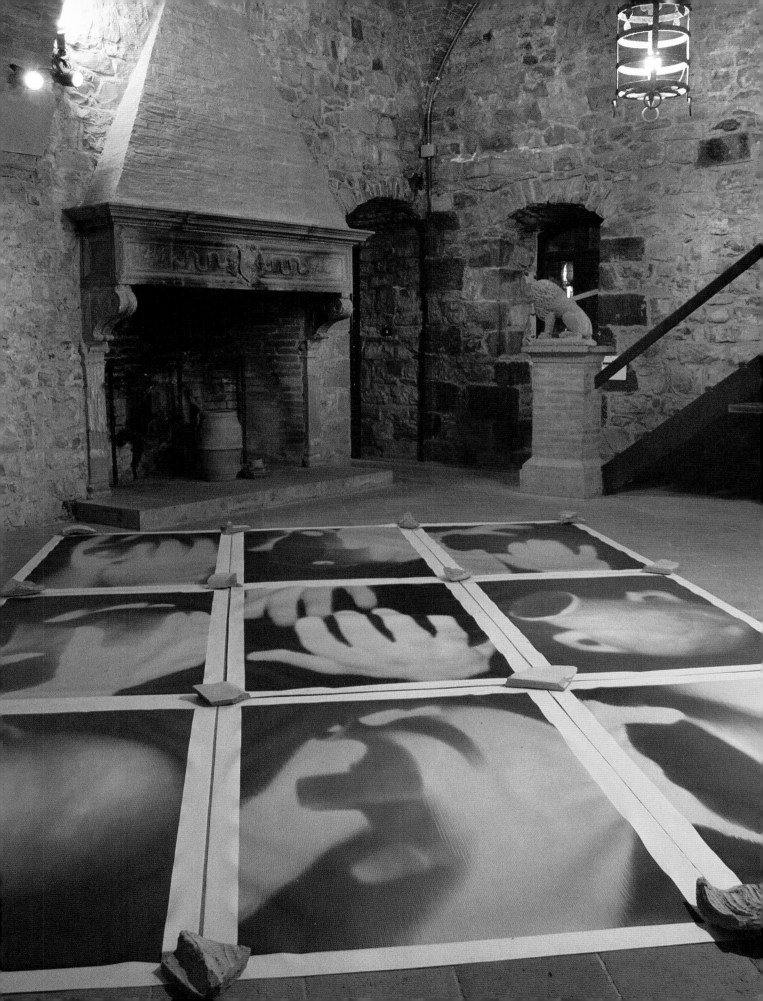

THE GARDEN OF THINGS

The huge flow of images produced by the mass media that are daily poured into our heads and invade our thoughts, are much like the enormous quantity of things that normally cross our paths and deposit themselves into our homes. A myriad of objects and virtual images continously flow by, allowing no time to experience them, or to attach any emotional value to them. These images leave behind a mass of mental dross, not at all different from the refuse that invades our physical space. This "garbage" alters the quality of our imagination and obscures our intelligence with a dense, and perhaps also seductive, scenario, which serves only to mask its emptiness. But it is precisely from this emptiness, from silence, from darkness, that one feels the necessity for a new beginning: a pause capable of making us rediscover the usefulness of "conquering" an image, of "feeling" a thing.

This videoinstallation tells about the care and the attention applied in order to make the objects emerge from the obscurity of the screens. It is about figures filmed in the dark, which are visible not because of the light, but because of the intensity of their warmth. An infrared telecamera shows the subjects of our video heated by the warmth of hands, handled with the care, the patience, and the sensuality of a potter with his clay, or a sculptor with his stone.

Hands form the objects and time transforms them.

In front of the thermal room one realizes the difficulty of staring at the filmed figure, to keep it there snatching it from the liberator, emptyness: that dark space where it hastens as soon as it gets cold and lacks attention. Time makes the object unstable, transforms it, dissolves it, in a continuous passage of new intensities.

The video installation, while representing the care of and the "conquest" over the image, as well as respect for its time element, seeks to address the need for forming a new experience - one predisposed for the transformation of the nature of things, to diffuse the material condition, the virtual scenario that is also formed and that, in this exhibit, we have sought "to touch" for once without the use of electronic gloves or sensors, and without the aid of a keyboard, but simply with the hands.

Studio Azzurro

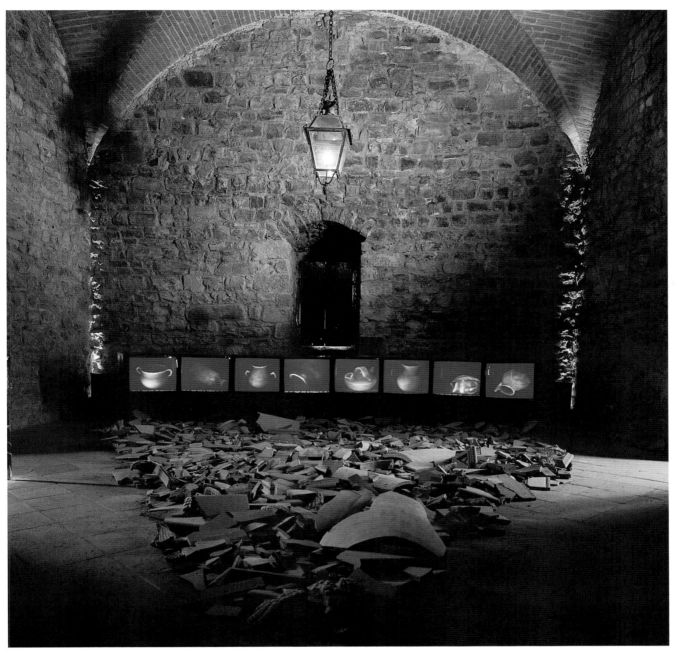

Il Giardino delle cose, 1997

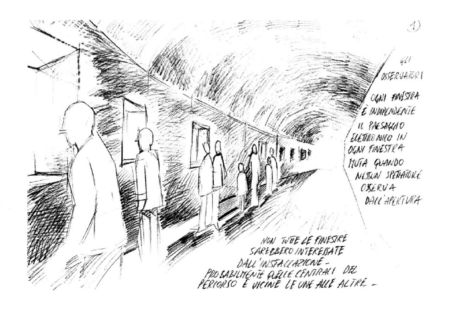

Progetto per il Chianti, 1997

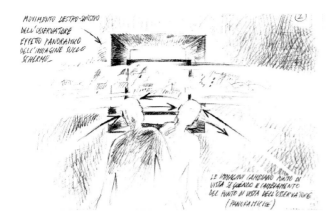

MOVIMENTO DESTRO-SINISTRO
DELL'OSSERVATORE
EFFETTO PANORAMICO
DELL'IMMAGINE SULLO
SCHERMO

LE IMMAGINI CAMBIANO PUNTO DI
VISTA SEGUENDO IL CAMBIAMENTO
DEL PUNTO DI VISTA DELL'OSSERVATORE
(PANORAMICHE)

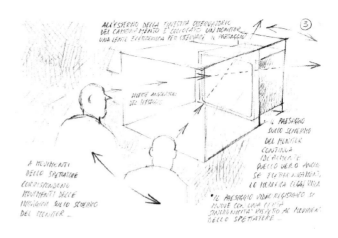

ALL'ESTERNO DELLA FINESTRA OSSERVATORIO
DEL CAMMINAMENTO È COLLOCATO UN MONITOR
UNA LENTE ELETTRONICA PER OSSERVARE IL PAESAGGIO

MENTE INGRANDISCE
DEL DISEGNO

A MOVIMENTI
DELLO SPETTATORE
CORRISPONDONO
MOVIMENTI DELLE
IMMAGINI SULLO SCHERMO
DEL MONITOR

IL PAESAGGIO
SULLO SCHERMO
DEL MONITOR
CONTINUA
DI ALTERARE
QUELLO VERO ANCHE
SE ESISTE ALLINEAMENTI
LE MODIFICA LEGGERMENTE

IL PAESAGGIO VIDEO REGISTRATO SI
MUOVE CON UNA CERTA
SINCRONICITÀ RISPETTO AL MOVIMENTO
DELLO SPETTATORE

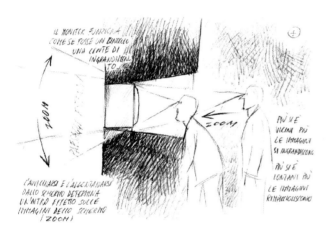

IL MONITOR FUNZIONA
COME SE FOSSE UN BINOCOLO
UNA LENTE DI
INGRANDIMENTO

PIÙ SI È
VICINI PIÙ
LE IMMAGINI
SI INGRANDISCONO

PIÙ SI È
LONTANI PIÙ
LE IMMAGINI
RIMPICCIOLISCONO

IL CAMMINARSI E L'ALLONTANARSI
DALLO SCHERMO DETERMINA
UN ALTRO EFFETTO SULLE
IMMAGINI DELLO SCHERMO
(ZOOM)

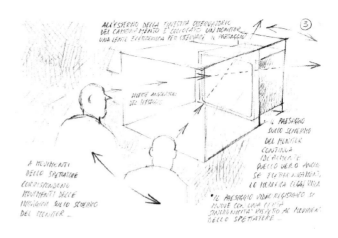

VEDUTE, OSSERVATORI ARTIFICIALI
PER UN PAESAGGIO METÀ REALE
E METÀ ELETTRONICO

CONCETTUALMENTE
LE FINESTRE DEL CAMMINAMENTO CLIENTI
DIVENTANO COME LENTI DI INGRANDIMENTO
COME BINOCOLI VERSO L'OSSERVAZIONE
ESTERNA - OSSERVATORI ELETTRONICI
PER UN PAESAGGIO PARTICOLARE

SENSORI DI PROSSIMITÀ
SONO COLLOCATI SUL BORDO
DELL'APERTURA E SUL
FONDO DELLA FINESTRA

IL SENSORE SUL FONDO
PILOTA I MOVIMENTI
DELLE IMMAGINI CON
EFFETTO ZOOM.

I SENSORI SUL BORDO
DELL'APERTURA
DELLO SPETTATORE E
PILOTANO LE PANORAMICHE
SULLO SCHERMO DEL
MONITOR.

IL MONITOR È
MONTATO NELLO SPESSORE
DELLE FINESTRE
SFRUTTANDO LA MASSIMA
PROFONDITÀ DEI MURI

SCHEMA TECNICO ORIENTATIVO PER
L'INSTALLAZIONE INTERATTIVA
(PASSAGGIO MEZZI E COLLEGAMENTI)

A COMPUTER UNITÀ CENTRALE
PER IL PILOTAGGIO DEL SISTEMA

B SCHEDA DIALOGO DATI
PC E LASERDISK

C SCHEDA DIALOGO TRA
SENSORI E PC.

D LETTORE LASERDISK
COLLEGATO ALLA FINESTRA
(UNO PER POSTAZIONE)

E LETTORE LASERDISK PER
I SACCHI D'IMMAGINE (UGUALE
PER TUTTA L'INSTALLAZIONE)

F MATRICE INCROCI PER LA
GESTIONE DEI SEGNALI VIDEO

G MONITOR A COLORI 28" CC.

H SENSORI DI PROSSIMITÀ
IN GRADO DI REGISTRARE LA
PRESENZA E I MOVIMENTI DEL
PUBBLICO

I SPEAKER AUDIO PER EFFETTI
SONORI

Karel Appel

Nato ad Amsterdam nel 1921, è tra i fondatori - nel 1948 a Parigi - del gruppo CoBrA, sigla formata dalle iniziali di Copenaghen, Bruxelles e Amsterdam, città natali dei componenti. Fin dai suoi primi quadri, Appel dà vita ad immagini d'impianto antropomorfo, animate da una componente selvaggia e caratterizzate da colorazioni violente e da una materia stratificata, allineandosi così alla poetica della nascente corrente informale. Negli anni, evolve il suo stile con coerenza, mitigando momenti di maggiore organizzazione delle immagini con continue reimmersioni nello spirito selvaggio.
Tra le sue mostre, si contano numerose partecipazioni alla Biennale di Venezia e a Documenta a Kassel.
Vive e lavora a New York.

Stefano Arienti

Nato nel 1961 a Mantova, frequenta il Liceo Scientifico e si laurea in Scienze Agrarie. Il suo percorso artistico inizia con installazioni ambientali, che utilizzano ad esempio fogli di carta di giornale pieghettata e disposta in vari modi negli ambienti, o pile di mattoni disegnati e incisi, lasciati poi all'aperto all'azione degli eventi atmosferici.
Tutta la sua attività si sviluppa partendo dal mondo dei mass-media, comprendendo in esso anche le immagini della storia dell'arte. Fatti suoi questi modelli si serve di pochi tratti per delineare il soggetto a cui si è ispirato, facendo uso delle molteplici tecniche di cui è padrone: dai pannelli di polistirolo inciso ai vari tipi di manipolazioni di stampe e foto, fino all'uso della carta da lucido come supporto per dipinti realizzati con lo spray.
Invitato alla Biennale di Venezia (1990), Arienti è tra i giovani italiani in mostra sulla *Scena Emergente* del Museo Pecci di Prato nel '91, in *Anni '90* a Bologna nel '91, e nella Quadriennale di Roma nel 1996.
Vive e lavora a Milano.

Joseph Beuys

Nato nel 1921 a Krefeld (Bassa Renania), interrompe gli studi di medicina per la chiamata alle armi. Nel 1947, ristabilitosi da un grave incidente occorsogli in guerra, frequenta la Kunstakademie di Düsseldorf, dove nel '61 diverrà professore di scultura monumentale e dalla quale sarà espulso nel '72 per la sua attività politica nel "partito degli studenti".
La sua esperienza artistica inizia all'insegna di una figurazione regressiva, ma dopo l'incontro con alcuni artisti Fluxus (1962-67) sostituisce i suoi soggetti bidimensionali con operazioni ambientali ed illusionistiche, servendosi di materiali organici e poveri (come il grasso o il feltro).
Dal momento del suo impegno politico ('68), ricorre anche a diagrammi didattici a corredo delle azioni che danno luogo ad articolate performance verbali.
Partecipa a varie edizioni della Biennale di Venezia (1976, '80, '84) e di Documenta a Kassel (1964, '77, '82).
Muore a Düsseldorf nel 1986.

Sandro Chia

Nato a Firenze nel 1946, studia all'Accademia di Belle Arti della sua città, diplomandosi nel '69. Durante gli anni Settanta, per reazione alla corrente concettuale, punta a una riconquista della dimensione tradizionale della pittura. Negli anni Ottanta prende parte al movimento della Transavanguardia teorizzata da Achille Bonito Oliva. L'elaborazione del suo stile si avvale anche di una rivisitazione critica della tradizione novecentista (privilegiando Sironi e i protocubisti), da cui Chia desume forme e colori che innesta poi su una base di ascendenza espressionista ed informale, riuscendo in una pittura corposa e ricca d'impasto, animata da una forte ironia.
Tra le sue mostre ricordiamo le partecipazioni alla Biennale di Venezia (1986, '88) e *Italian Art* alla Royal Academy di Londra (1989).
Vive e lavora a New York.

Sol Lewitt

Nato nel 1928 ad Artford (Connetticut), frequenta la Syracuse University. Prende parte negli anni Sessanta alle ricerche condotte dagli esponenti della Minimal Art. LeWitt agisce su forme volumetriche "pure", reiterandole per ottenere effetti ritmici ed osservare la logica che determina le possibili combinazioni. Dagli studi seriali dedicati alle strutture primarie approda poi ai Wall Drawing, progettazioni grafiche realizzate in situ

da un'esperta "bottega". La preminenza della parte progettuale rispetto alla parte realizzativa avvicina il lavoro di LeWitt all'arte concettuale.
È presente alla Biennale di Venezia nel 1976, nell'88 e nel '97.
Vive e lavora a New York.

Mario Merz
Nato a Milano nel 1925, si dedica alla pittura dopo aver interrotto gli studi classici. Dopo un inizio pittorico espressionista con accostamenti all'Informale, giunge intorno alla metà degli anni Sessanta a realizzare installazioni a base d'oggetti d'uso, ivi includendo elementi al neon, col che diviene uno degli interpreti più rappresentativi dell'Arte Povera. Fin da allora caratterizza il suo lavoro il motivo archetipico dell'*igloo*, realizzato perlopiù attraverso l'assemblaggio di vari materiali (vetri, pietre, fascine, pelli). Negli anni Settanta fa ricorso alla progressione numerica di Fibonacci (in cui ogni numero è dato dalla somma dei due precedenti: 1-1-2-3-5-8-13-21), che, realizzata con numeri al neon, sta a suggerire la proliferazione ordinata e inarrestabile del mondo naturale e della vita biologica.
Tra le mostre si citano le antologiche al Palazzo delle Esposizioni di San Marino (1983), alla Kunsthaus di Zurigo (1985) e al Guggenheim Museum di New York (1989), oltre a numerose convocazioni alla Biennale di Venezia e a Documenta a Kassel.
Vive e lavora a Torino e a Milano.

Maurizio Nannucci
Nato a Firenze nel 1939, compie gli studi tra l'Italia e la Germania, partecipando negli anni Sessanta alle correnti internazionali della ricerca sperimentale con nuovi media (audio, video, radio, ologrammi).
L'orientamento fortemente linguistico dei suoi lavori induce Emmet Williams ad inserirlo nella sua *Anthology of Concrete Poetry*, pubblicata nel '67. In seguito, Nannucci ha adottato nel suo lavoro l'uso dei tubi al neon, facendo forza sul contrasto tra la razionalità e la

trasparenza delle frasi scritte e gli enigmi e i paradossi che si nascondono nel loro significato.
Tra i suoi poliedrici interessi non manca l'attività editoriale e d'archiviazione dei documenti sull'arte e sulla cultura contemporanea, nonché quella mirata alla promozione di altri artisti.
Presente a *Volterra '73*, Nannucci espone tra l'altro alla Biennale di Venezia ('78, '90) e a Documenta a Kassel ('77, '87).
Vive e lavora a Firenze.

Anne & Patrick Poirier
Nati nel 1942 rispettivamente a Marsiglia e a Nantes, frequentano l'Ecole National des Arts Decoratifs di Parigi. Nel '67 vincono il "Prix de Rome" e da questo momento iniziano una singolare vicenda di recupero della memoria storica, dedicandosi al rilievo, alla misurazione e alla copia dal vero di rovine archeologiche. Nell'intento di rinvenire un senso nella continuità storica, i Poirier disegnano mappe *possibili*, ricostruiscono colonne crollate, frammenti di statue e brandelli di antiche iscrizioni. I loro interventi tendono nondimeno ad evidenziare le differenze tra i reperti autentici e le ricostruzioni che essi stessi realizzano impiegando materiali contemporanei, come l'acciaio o certe colorazioni acide cui sottopongono le fotografie.
Hanno partecipato alla Biennale di Venezia (1976, '80, '84) e a Documenta a Kassel (1977). Loro opere figurano nelle collezioni permanenti di numerosi musei all'aperto (Villa Celle a Pistoia, Museo Pecci a Prato, Musée Picasso ad Antibes).
Vivono e lavorano a Ivry-sur-Seine.

Mauro Staccioli
Nato a Volterra nel 1937, si diploma all'Istituto d'Arte della sua città. Dopo un periodo trascorso a Cagliari, dove insegna, si trasferisce a Milano nel '69, e qui si concentrerà sulla scultura urbana.
Il suo linguaggio deve alla Minimal Art americana l'uso delle strutture primarie, ma se ne distacca per l'adozione di materiali costruttivi tradizionali (cemento

e intonaco) e per la carica di ostilità evidenziata nelle sue opere attraverso cunei e dardi che aggrediscono l'ambiente.
Dagli anni Ottanta è piuttosto una vena di precarietà e di disequilibrio ad animare la presenza massiccia ma elementare dei suoi lavori. Con la sua opera Staccioli instaura un dialogo tra l'uomo e l'ambiente, ponendo problematiche architettoniche e urbanistiche.
Tra le sue numerose esposizioni, oltre a *Volterra '73*, si contano due edizioni della Biennale di Venezia ('76, '78). Opere di Staccioli hanno trovato una collocazione permanente presso istituzioni come Villa Celle a Pistoia, il Museo Pecci a Prato, la Dyerassi Foundation, in California, e il Parco Olimpico di Seul.
Vive e lavora a Milano.

Studio azzurro
Il gruppo è nato nel 1982 a Milano dalle differenti competenze di Fabio Cirifino, (fotografia), Paolo Rosa (arti visive e cinematografia) e Leonardo Sangiorgi (grafica e animazione), ai quali si sono aggiunte in seguito quelle di Stefano Rovera (progetti interattivi).
Sono note le loro collaborazioni con Mario Coccimiglio, Cinzia Rizzo, Luca Scarzella, Fanny Molteni, Livia Centurelli, e più recentemente Paolo Ranieri, Riccardo Apuzzo, Lisa Menegotto, Miho Takechi, Reiner Bumke, Claudio Molinari e Davide Scalippa.
Gli interventi di Studio Azzurro si sono da subito caratterizzati per la ricerca svolta nel settore della video-ambientazione, estendendosi poi a esperienze teatrali e cinematografiche. Tra le produzioni spicca *Camera Astratta*, commissionata per l'inaugurazione di Documenta VIII, nel 1987.
Dal '90 il gruppo conduce sperimentazioni visive tramite telecamere agli infrarossi e ai raggi X, tra queste *Visit to Pompei* (Biennale di Nagoya, 1991), *Totale della battaglia* (Lucca, 1996) e *Soffio sull'angelo* (Università di Pisa, 1997).
Studio Azzurro ha sede a Milano.

LA BANCA
DEL
TERRITORIO

BANCA DI CREDITO COOPERATIVO DI IMPRUNETA

più Valore più Qualità

SOCIETÀ ITALIANA DI RISTORAZIONE

Via Colle Ramole, 9 loc. Bottai
Impruneta (FI)
Tel. (055) 2020617/8 - 2326021/2
Fax (055) 2374444

Ristorazione Ospedaliera

Via Colle Ramole, 9 loc. Bottai IMPRUNETA (FI)
Tel. 055/2326213 (r.a.) - Fax 055/2326210

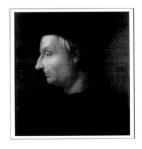

Antica Fornace di Terrecotte
Poggi Ugo
di Poggi Licia e Liliana s.n.c.

via Imprunetana,16
Impruneta (FI) Italia
tel. 055 / 2011077
fax 055 / 2313852

ANDREI
LORENZO
TERRECOTTE ARTISTICHE
Via Imprunetana, 12 Impruneta (FI) Tel. 055 / 2313842 (Priv.)

Emme Gi
Terrecotte d'Arte S.r.l.

luciano Biliotti

IMPRUNETA ART DESIGN

Via Donzelli da Poneta, 14
Loc. Ferrone - Greve in Chianti
(FI) Italy / Tel. e Fax 055 / 850566

MANETTI
GUSMANO & FIGLI SRL

Impruneta (Ferrone) Firenze Italia
Tel. 055 / 850631/2/3 Fax 055 / 850461

COTTO CHITI

Loc. San Martino a Cozzi-San Donato
in poggio (FI) Tel. e Fax 055 / 8072301

SANNINI

VIA PROVINCIALE CHIANTIGIANA, 135
IMPRUNETA (FI)Tel 055/207076 - Fax 055/207021

ENEL
Società per azioni

Finito di stampare presso la Tipografia Torinese Grugliasco (To), dicembre 1997